U0107681

Da Ze Ren Juan

Dangdai Zhongguo Meishujia Dang an
Haigui Pian

当代中国美术家

档案

海归篇

大泽人　卷②
（王庆祥）

主　编：萧　瀚

执行主编：晋　奕

副 主 编：姚迪雄

学术支持：北京海华归画院

中国归国华人艺术家协会

返生论（代序）

　　乙酉年秋，游莱州大泽山。车行夏丘柞村一带乡间小路。突然，路边村头的一处墙壁上见一抹白灰，上书"前方50米有石灰"。那字体生涩、稚拙，不靠碑，不靠帖，没笔法，没章法，任着性子，信手写就。直看得人心痒，手痒。真想跳下车去，找一处墙头，学着民间"书法家"的样子，把什么碑、帖、源流统统忘掉，信马由缰地写去。

　　我把乡间的这种书法戏称作墙头书。这种书法鲜活、稚拙，不造作，生机勃勃。即这种民间书法没有经过加工锤炼，处处透出幼稚或者笨拙。

　　生和熟是一对矛盾，它们既互相对立，又互相依存，在一定条件下，互相转化。"熟"一般会使人想到"成熟"、"老练"或者"造诣深厚"。成熟往往是初学者向往和渴求的目标。然而，熟不完全是好事。成熟往往导致僵化、老套、结壳、老气横秋。在艺术上，这是可怕的。熟需要返生，才能丢掉老套路，要丢掉老套路，突破僵化结壳，艺术必须返生，找回原生味。只有经过返生，技法上的成熟才能进一步升华到艺术上的成熟。

　　郑板桥就明白这个道理，他在一首题画诗里说：

四十年来画竹枝，

日间挥写夜间思，

冗繁删尽留清瘦，

画到生时是熟时。

可见郑氏将返生作为美学原则来身体力行。

另一位扬州八怪高凤翰也认识到这个道理，只不过是通过病残。他在五十岁时，右手突然病残，无奈只好用左手执笔作书画。左手未经过训练开发，笨拙、生涩，谁知所作书画居然达到了一个新的境界。他欣喜地在一封致友人的书札里说："积习尽除，愈见老辣"。他还因此给自己起了个雅号："尚左生"。这可以解释为：我高凤翰是个崇尚左手的书生。也可解释为：我高某人崇尚左手的生涩味儿。我倾向于后者。

齐白石老人最后的一段时间，手、脑、视力都相当地衰竭了，写字作画几乎全然凭借下意识。然而这短短一段时间里，作品尤其稚拙和生涩，笔墨间有许多意外的东西，因而极其精彩。

中国历史上书画名家多长寿，齐白石老人即其一。其实，高寿成就大师不仅仅在于技法上的日臻成熟，尤其是在于晚年由于主观或客观上的原因，艺术上最终走向返生。

由生到熟，由熟返生是一个周而复始的过程。没有所谓的终点。在某一个点上戛然而止，数十年如一日，是艺术的悲哀。毕加索一生艺术风格多变，这是其伟大处。他评论老友米罗说，他在画里装孩子，只不过装得太久了。正是这个意思。

真有過人的博名的，在想
路下事去拁一忌墙所望看
民間就反后气的样子把付么
裡快复流行之以传　信
是由漫地知乎乎。
馬把鸟的这么把法戏
高把鸟的这么把法戏
給你墙所畫。这里里此生戲
洼魂独子仰生况南心回

追踪记（代序）

乙酉年，我搭乘444大渡山，东行，夏日那种炎热闷人的空旷，路过村落的一面墙壁上，见一排白灰，上书："前方50米有石碑。"那字体生涩、稚拙，没碑帖、没笔法、没章法，但看样子，信手涂就。

行書初學者宜向楷書入門，楷書習
熟。而後漸入行書之階好事。
既熟，行書之間亦多僵化，老年結
去老氣橫秋。自此而入草書之法。
是一字自由。

安身立身行立草書僵
化純熟。而意於運筆之成
回處之時。只有草法之（近生）申

钦民间皇帝没有继壵迖而空铸
椅。，，迠迎纷纸可者集
地。
生活寶且一膝不臣它们既已
相烧弎又祖催一个。垂一点之烕
伴下丟祖徐心。
熱一級言住人想引风熱、
老练心着造活深厚、陇趣

の鄭氏煉后先生以此中丞必爲厲劇

先生身衰力竭。另一信劝其悉心爲氣功輪也乃

好孩子此連月過理，只不過是逼通口也世去又去世

家祇病孩子学会奈何何力左

執筆以書画。充了於束从何如三

孩子始床起，生涯況然知何如川

這時現。句喜歡向些寫些畫者。

聞，齊白石老人最怕他一幅畫送給別人後，寫字作畫還要送我字多出一幅便宜，

了，寫家作品，經而言之，一經而言之，

諸如此言得。經而言之，一逆上，

時間里作品尤其新拙和也逆上，

筆墨閣者許多言多言外而束，

既同而極其精劣。才國研

二〇〇七年六月十六日

于书画篆刻多长寿，齐

白石老人即其一。其晚年之画之妙

成就大师不仅是在技法上的

且深成熟而其是在作晚年

由此更家或安每上空因

磨本上显经去向后半生。

化生到通，由极坦生是二

周定早始出过程。以疾病所

刑徒砖

书法起源于民间，没有疑问的。古代的岩画、壁画、彩陶画上透露出最早的民间书风信息。到了书法相对发达的汉代，出现了众多的汉碑。从技法的角度看，汉代后期的书法，技法渐趋成熟。这种成熟表现在章法、结体和笔画上的规整和统一，也就是规范化。在艺术上，一切统一和规范化都是对个性和创造性的约束。真正的率性、童趣和民间味儿应该到汉代早期的书法里去找。《张迁碑》章法安排错落有致，浑然天成，毫无安排痕迹。字的结体大小不一，随意为之，听其自然。用笔朴拙、生涩，随机而出。绝无"平、直、腻、滑、做作"诸病。

近年于洛阳孟津地区发现的刑徒砖较之《张迁碑》有过之而无不及。那些出自狱卒乃至造砖工匠手笔的字，大大小小，歪歪斜斜，饱含着取之不尽用之不竭的审美财富。刑徒砖的发现在我们眼前突然展现了一个令人神往的民间书法宝库。

概而言之，刑徒砖有五美：

一、谋篇布局随遇而安：刑徒砖在章法上几乎完全没有"预谋"。常因起笔时缺乏"预谋"，写到后面不得不挪一挪，挤一挤，勉强把要书写的全部文字放下去的现象。这一点与经院书法或文人书法，截然不同。后者强调谋篇、布局、章法，讲究预见性，不预则废。尽量避免前松后紧，或前大后小等等所谓弊病。

二、错落有致，大小不一：刑徒砖的字大大小小，完全不求整齐划一。字与字之间的大小差距竟有相去几倍者。有枝桠交错，繁星缀天之象。

三、用笔多直来直去，偶有弯转、曲折。舒展处如长枪大戟。紧凑时犬牙交错。

四、许多刑徒砖书法乃以硬物在砖坯上直接刻划。因此用"笔"或方或直，皆如锥划沙。全无纸上书作的流、滑、腻、浮之弊。

五、刑徒砖一砖一体。绝无重复雷同。因此，读刑徒砖书法，可知艺术创作中最珍贵的是独一无二，即黑格尔所谓的"此一性"（THISNESS）。借一句商业用语，叫做"只此一家，别无分店。"

刑徒砖是汉代书法的瑰宝，是汉代民间书法对中国书法史的重大贡献。

论艺三则

（一）

民间艺术，不论古今中外，一律令我神往。然而，我很挑剔。这民间必须是真真正正的，不折不扣的，原汁原味的。工艺美术厂的那种"巧夺天工"的产品从来都不可能打动我。

（二）

小时候最喜欢翻看母亲的针线筐。筐里一本厚厚的旧书，母亲管它叫册子。里面夹满了剪出来的各式纹样和绣品：草虫、动物、花卉、人物，什么都有。那是母亲的"美术全集"，是我儿时的"美术图书馆"。

母亲的刺绣和一般人不同，基本不用大红、大绿或者桃色这类艳丽的色彩，而且特别喜欢用协调色。她说这样绣品便雅致。村里的其他刺绣好手都视母亲为高手，说她出手不凡。经常有人来求"样子"或请母亲"配色"，即按各部位所要的色彩，把丝线搭配好。

（三）

读中学的时候中，有一年寒假，到一个同学家里去玩。看到炕头雪白的粉墙上，贴着六张他母亲刚刚剪出来的剪纸。那天晚上大家都说了些什么，早已忘却了，唯独那六张剪纸至今还清晰地刻在记忆中。

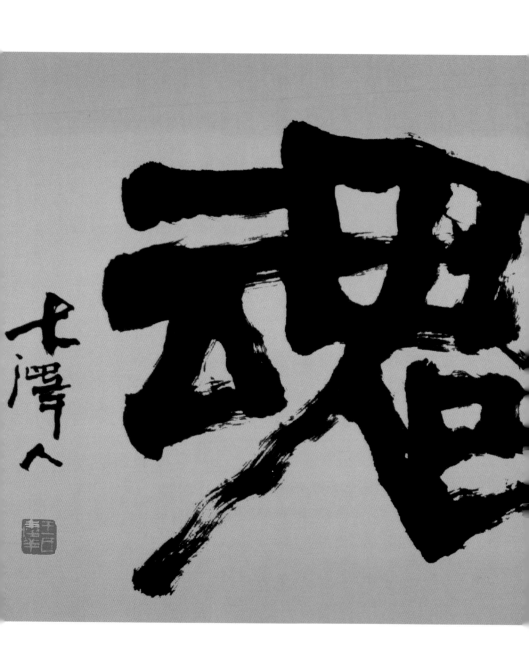

汉魂
隶书　99cm×180cm　2006

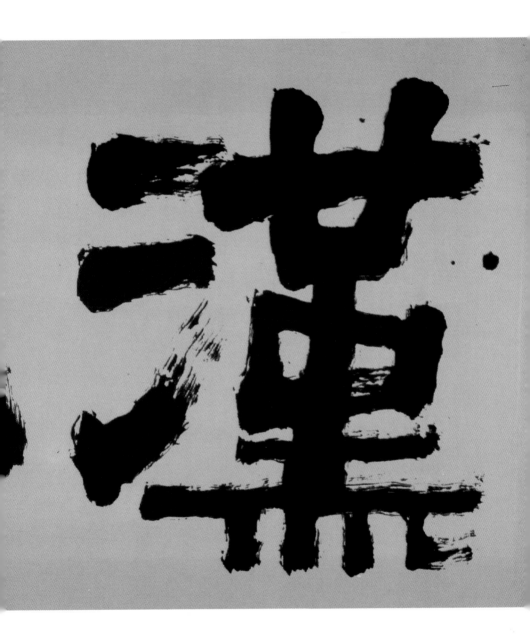

伊阙风情之十三
隶书　145cm×365cm　2006

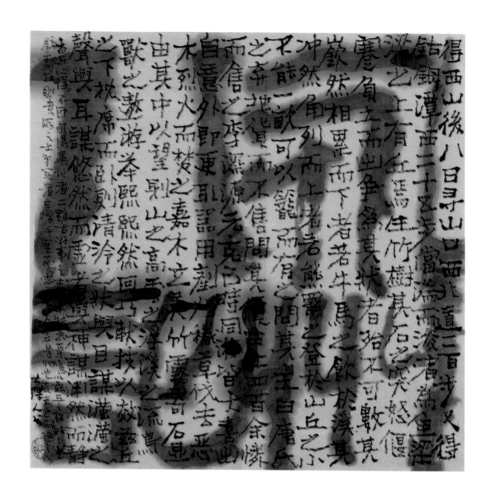

柳宗元：《永州八记·钴鉧潭西小丘记》

　　得西山后八日，寻山口西北道二百步，又得钴鉧潭。西二十五步，当湍而浚者为鱼梁。梁之上有丘焉，生竹树。其石之突怒偃蹇，负土而出，争为奇状者，若牛马之饮于溪；其冲然角列而上者，若熊罴之登于山。

　　丘之小不能一亩，可以笼而有之。问其主，曰："唐氏之弃地，货而不售。"问其价，曰："止四百。"余怜而售之。李深元、元克己时同游，皆大喜，出自意外。即更取器用，铲刈秽草，伐去恶木，烈火而焚之。嘉木立，美竹露，奇石显。由其中以望，则山之高，云之浮，溪之流，鸟兽之遨游，举熙熙然回巧献技，以较兹丘之下。枕席而卧，则清泠之状与目谋，瀯瀯之声与耳谋，悠然而虚者与神谋，渊然而静者与心谋。不匝旬而得异地者二，虽古好事之士，或未能至焉。

　　噫！以兹丘之胜，致之沣、镐、鄠、杜，则贵游之士争买者，日增千金而愈不可得。今弃是州也，农夫渔父过而陋之，价四百，连岁不能售。而我与深元、克己独喜得之，是其果有遇乎？

　　书于石，所以贺兹丘之遭也。

楷书　35cm×35cm　2006

歡之遨游熙熙川則

之下枕席而臥則

聲與耳謀悠然殊然

賢與

者

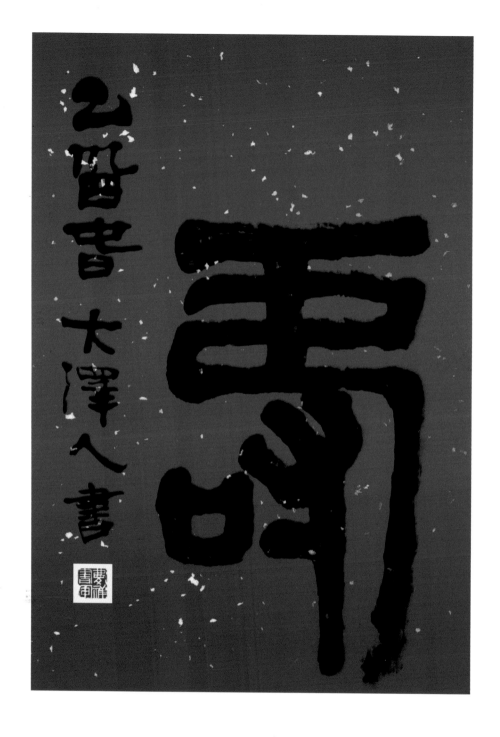

寿

篆书　100cm×70cm　2005

大学之道，在明明德，在新民，在止于至善。知止而后有定，定而后能静，静而后能安，安而后能虑，虑而后能得。物有本末，事有终始。知所先后，则近道矣。

<div align="right">汉简　45.75cm×38cm　2005</div>

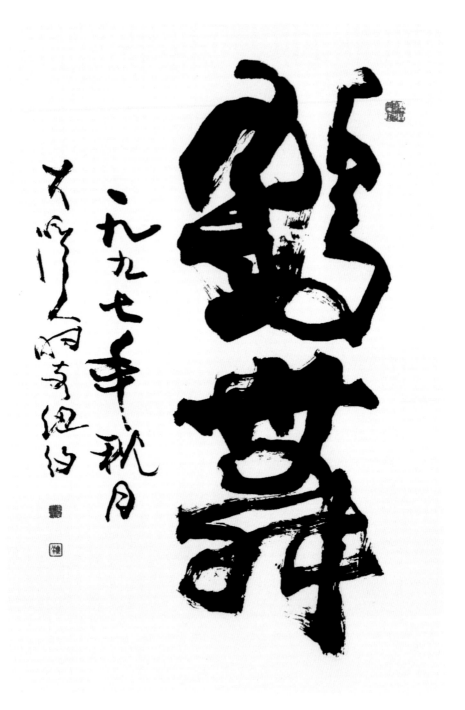

鹤舞
草书　100cm×70cm　1997

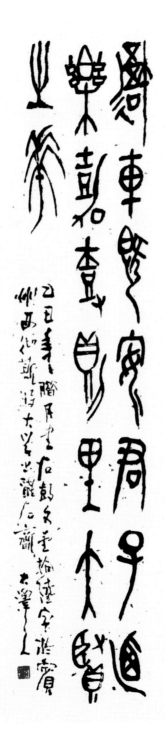

吾车既安君子乃乐，嘉树则里大贤之华

石鼓文　138cm×34cm　1986

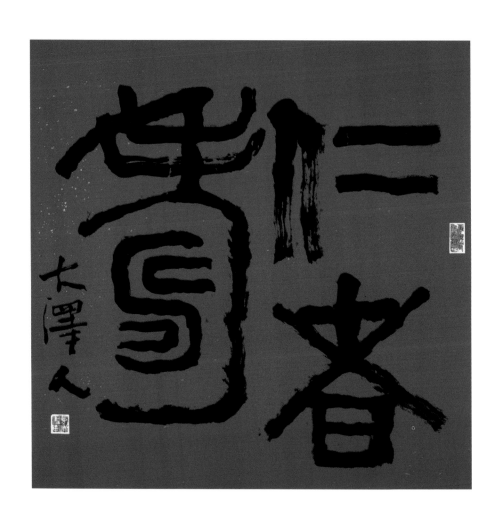

仁者寿

篆书　69cm×69cm　2005

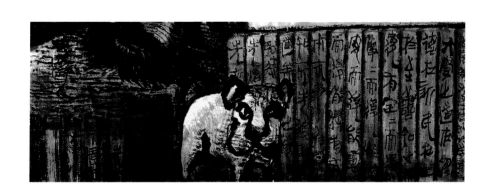

大学之道，在明明德，在新民，在止于至善。知止而后有定，定而后能静，静而后能安，安而后能虑，虑而后能得。物有本末，事有终始。知所先后，则近道矣。

<div align="right">汉简　70cm×100cm　2006</div>

抱樸堂

抱朴堂
行书　34cm×138cm　2005

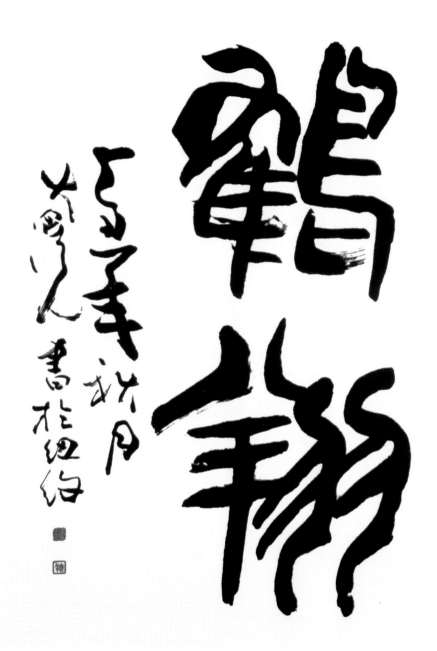

鹤翔

篆书　100cm×70cm　1998

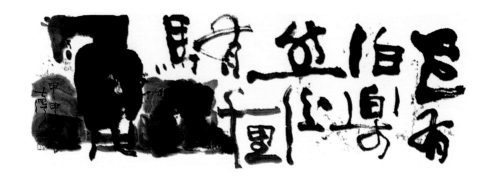

世有伯乐，然后有千里马。

行书　69cm×69cm　2006

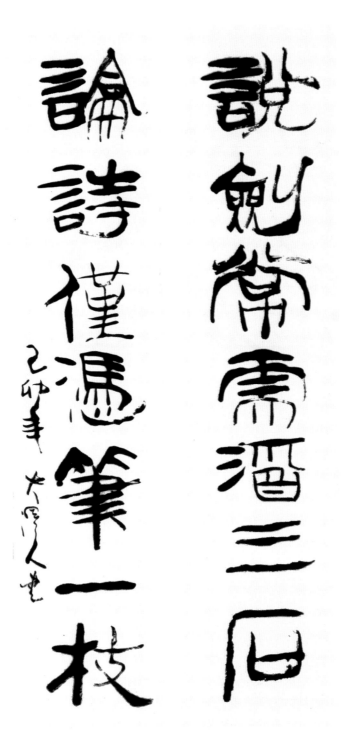

说剑常需酒三石　论诗仅凭笔一枝

隶书　138cm×34cm×2　1997

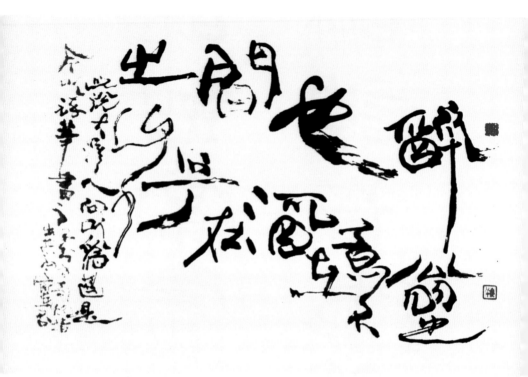

醉翁之意不在酒　在乎山水之间也　此说大泽人向以为甚是，今率意以醉笔书之。不知方家能指出其意之所在否？

草书　40cm×69cm　1994

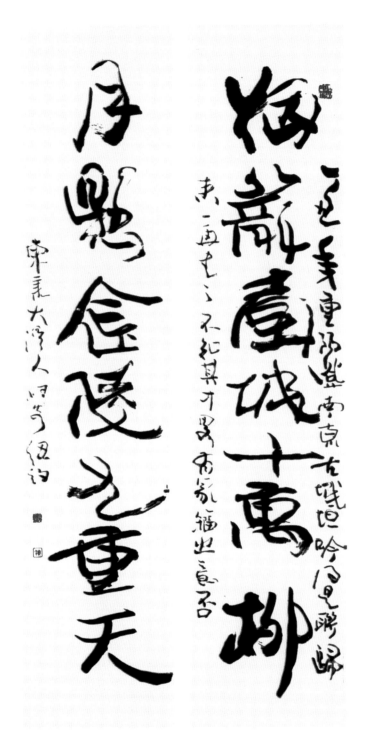

自撰联：烟笼台城十万柳　月悬金陵九重天

行书　138cm×34cm×2　1998

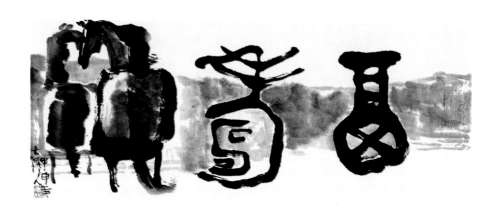

福寿
篆书　70cm×100cm　2004

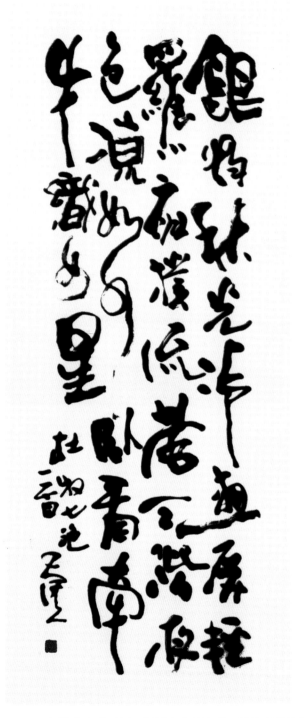

杜牧《七绝·秋夕》：银烛秋光冷画屏，轻罗小扇扑流萤。天阶夜色凉如水，卧看牵牛织女星。

行书　138cm×69cm　1985

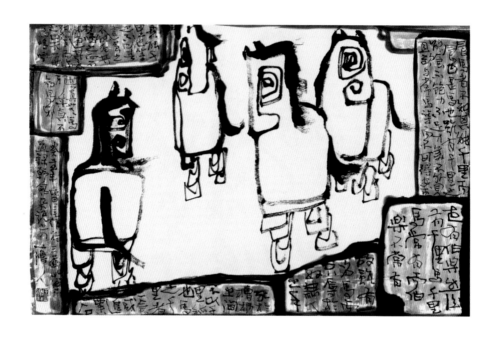

韩愈杂说之四。

行书　69cm×69cm　2001

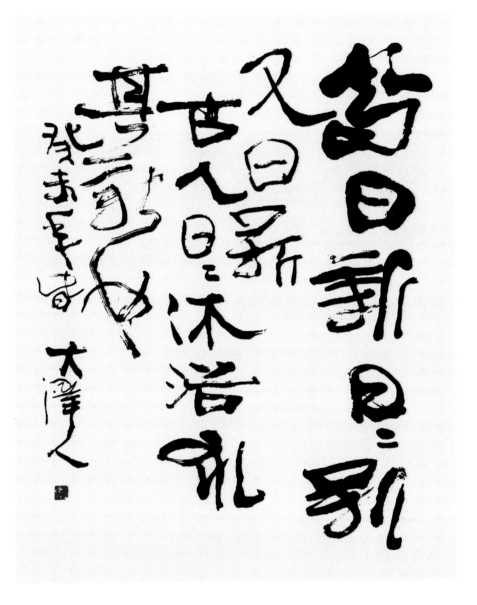

苟日新　日日新　又日新　古人日日沐浴　求其新也

行书　100cm×70cm　2001

永和九年，岁在癸丑，暮春之初，会于会稽山阴之兰亭，修禊事也。群贤毕至，少长咸集。此地有崇山峻岭，茂林修竹；又有清流激湍，映带左右，引以为流觞曲水，列坐其次。虽无丝竹管弦之盛，一觞一咏，亦足以畅叙幽情。是日也，天朗气清，惠风和畅，仰观宇宙之大，俯察品类之盛，所以游目骋怀，足以极视听之娱，信可乐也。夫人之相与，俯仰一世，或取诸怀抱，悟言一室之内；或因寄所托，放浪形骸之外。虽趣舍万殊，静躁不同，当其欣于所遇，暂得于己，快然自足，不知老之将至。及其所之既倦，情随事迁，感慨系之矣。向之所欣，俯仰之间，已为陈迹，犹不能不以之兴怀。况修短随化，终期于尽。古人云："死生亦大矣。"岂不痛哉！每览昔人兴感之由，若合一契，未尝不临文嗟悼，不能喻之于怀。固知一死生为虚诞，齐彭殇为妄作。后之视今，亦犹今之视昔。悲夫！故列叙时人，录其所述，虽世殊事异，所以兴怀，其致一也。后之揽者，亦将有感于斯文。

草书　局部　2005

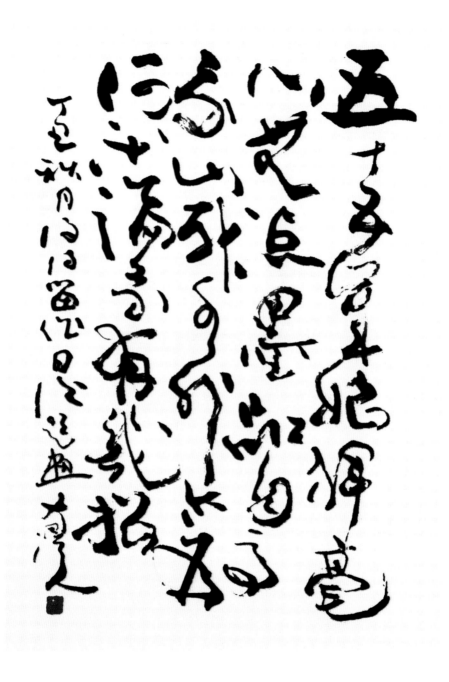

论画诗：五十五岁始挥毫，心无点墨品自高。我山我水非尔为，何必论我有几招。

草书　69cm×45cm　1998

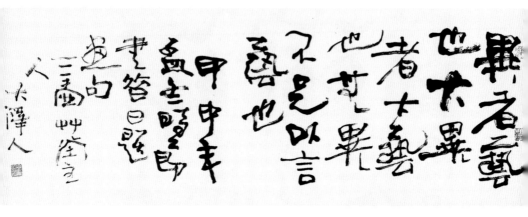

异者艺也，大异者大艺也，无异不足以言艺也。

隶书　70cm×100cm　2004

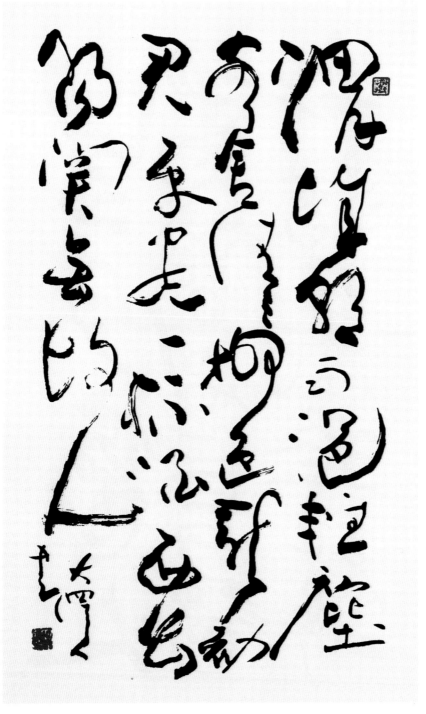

王维乐府：渭城朝雨浥轻尘，客舍青青柳色新。劝君更尽一杯酒，西出阳关无故人。

草书　69cm×45cm　1996

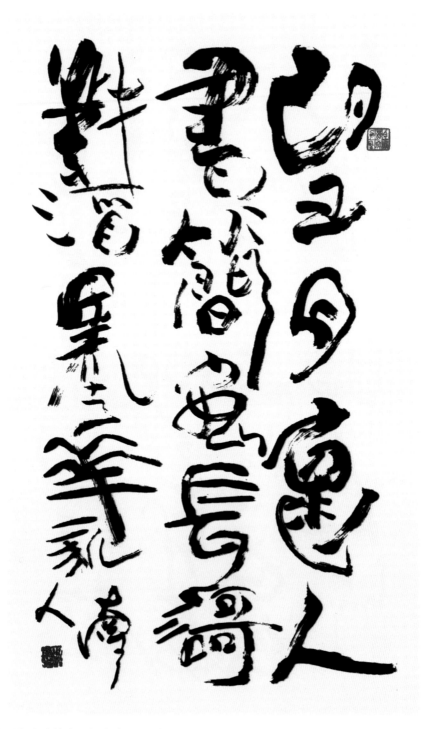

望月怀人书简密，长歌对酒墨华新。
行书　69cm×50cm　1997

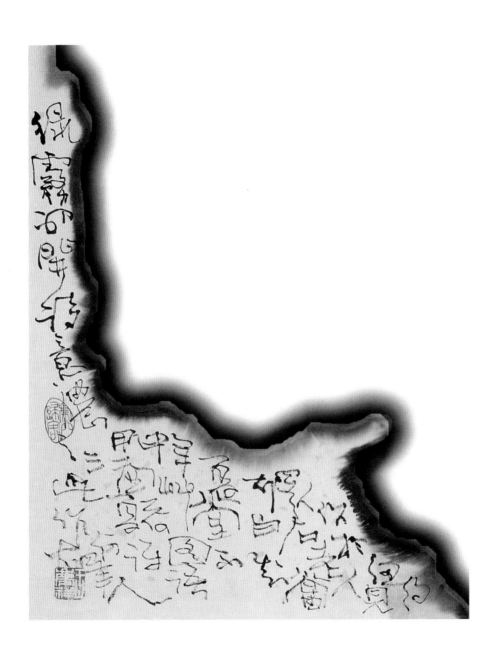

绿雾初开诗意浓。甲申年夏大泽人作于纽约之三壶草堂。白石老人见此夏荷图，不知作何评语。

草书　局部　2002

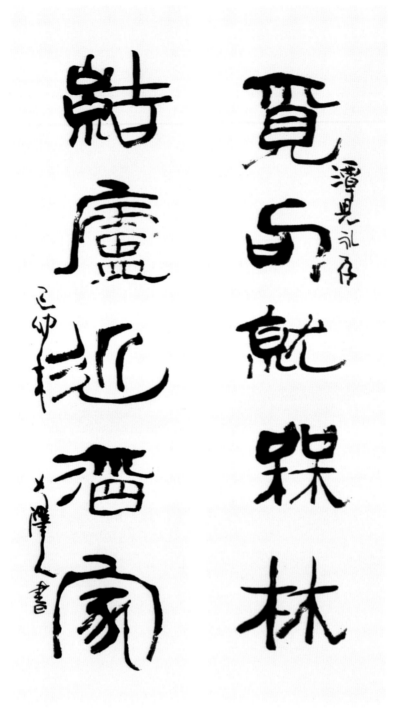

自撰联：觅句就梅林　结庐近酒家

隶书　138cm×34cm×2　1999

46

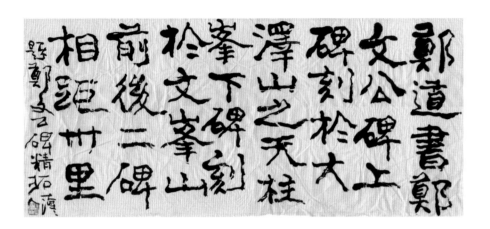

郑道（昭）书郑文公碑上碑刻于大泽山之天柱峰下碑刻于文峰山前后二碑相距卅里　题郑文公碑精拓

楷书　33cm×74cm　2006

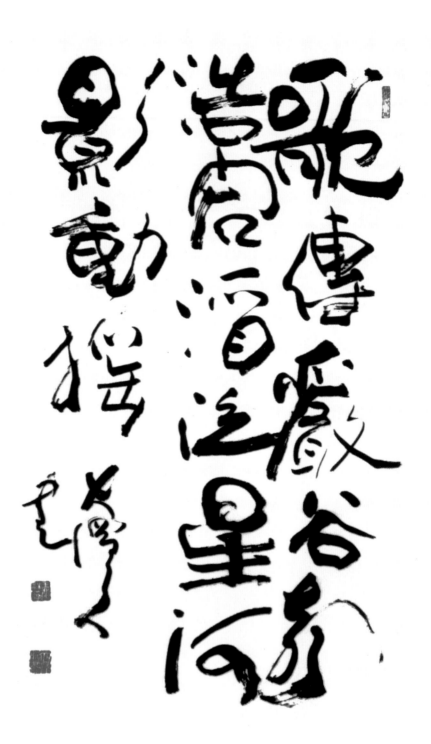

歌传严谷声浩宕　酒泛星河影动摇

行书　69cm×50cm　1986

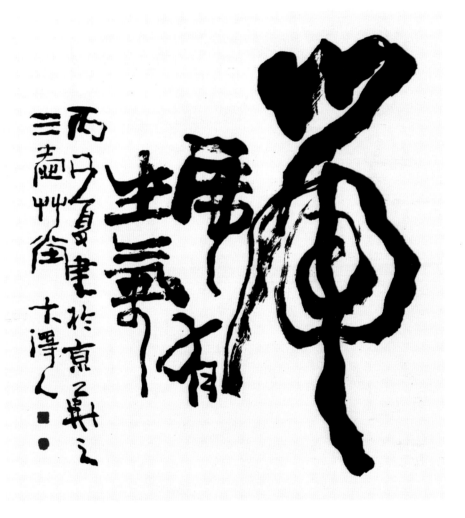

虎虎有生气

行草　69cm×69cm　2006

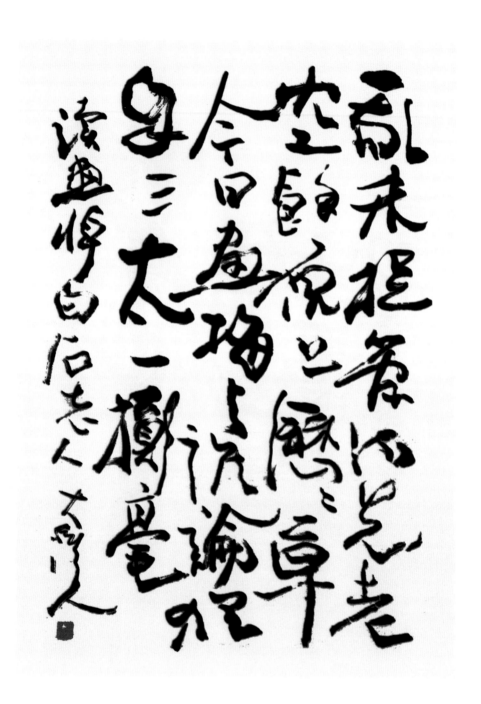

读画悼白石老人诗：我未捉管而先老，空余原上历历草。今日画梅与谁论，犹自三太一掷毫。

行书　69cm×50cm　1996

50

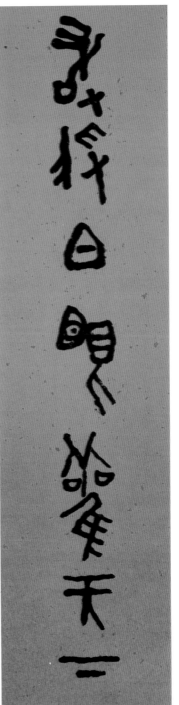

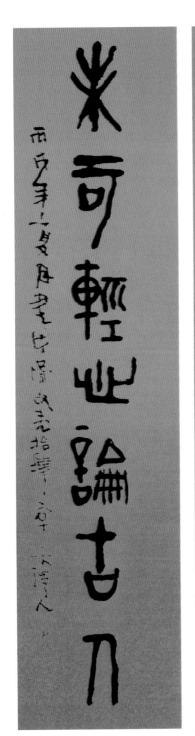

敢将白眼观天下　未可轻心论古人
甲骨　138cm×34cm×2　2006

八面来风
行书　34cm×138cm　2006

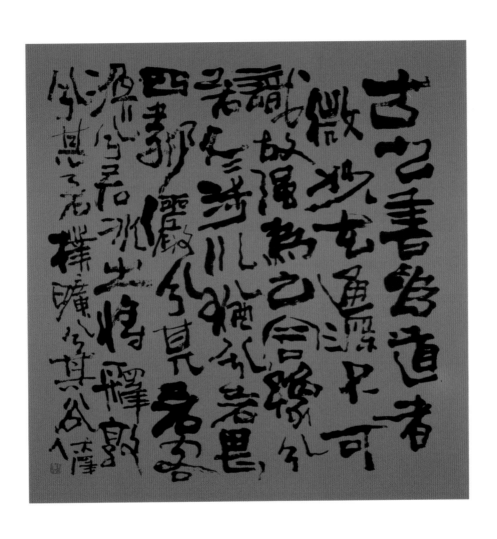

老子语录：古之善为道者，微妙玄通，深不可识。故强为之容，豫兮若冬涉川。犹兮
若畏四邻。俨兮其若客。涣兮若冰之将释。敦兮其若朴。旷兮其（若）谷。

行书　69cm×69cm　2006

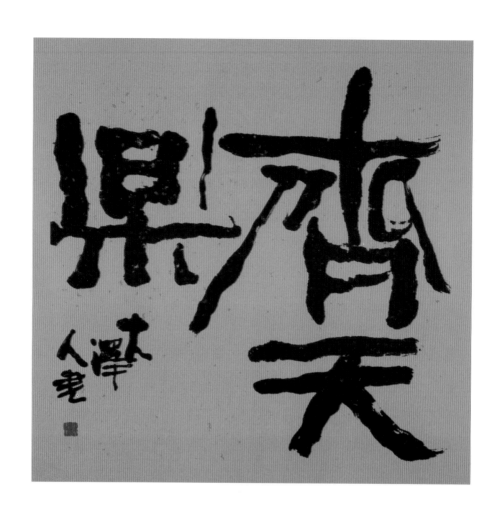

词牌：齐天乐

隶书　69cm×69cm　2006

乙酉夏月游伊阙，得观陈抟老祖十字卷碑，大气磅礴，甚得《瘗鹤铭》气象。乃面石三拜，游人皆以为怪。

行书　70cm×100cm　2006

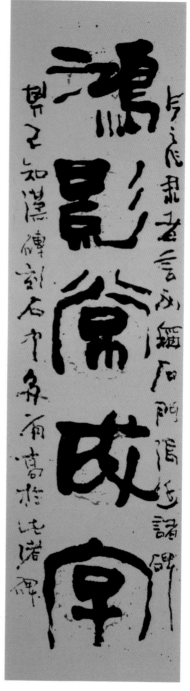

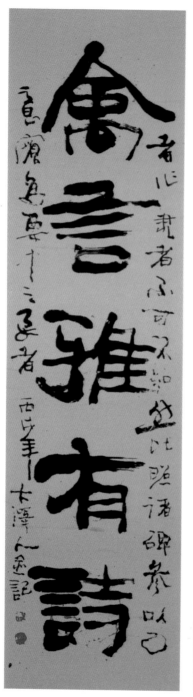

鸿影常成字　禽言雅有诗　今之作隶者，言必称石门、张迁诸碑。其不知汉砖刻石中，多有高于此诸碑者。作隶者不可以不知。然比照诸碑参以己意，实为要中之要者。乙酉年大泽人并记

隶书　138cm×34cm×2　2006

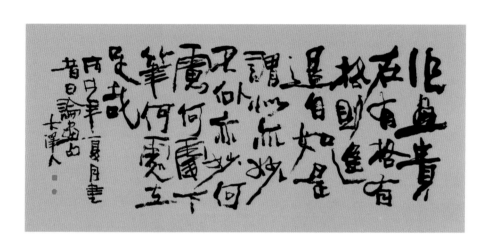

论画句：作画贵在有格，有格则进退自如。是谓似亦妙，不似亦妙。何虑何处下笔何处立足哉？

行书　34cm×138cm　2006

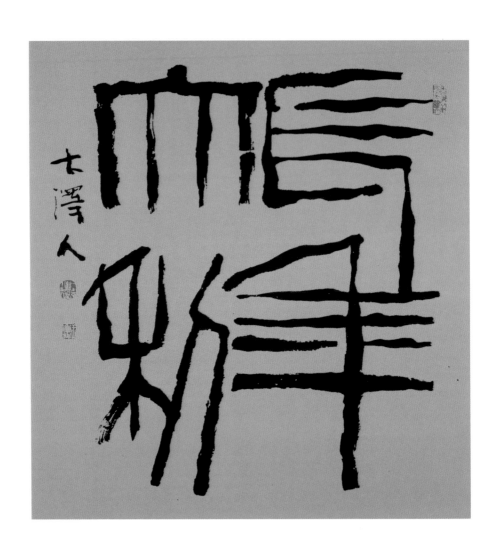

长年大利
篆书　69cm×69cm　2005

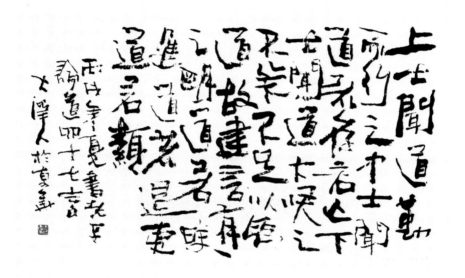

老子语录：上士闻道勤而行之，中士闻道若存若亡，下士闻道大笑之，不笑不足以为道。故建言有之：明道若昧，进道若退，夷道若纇。　　　　行书　69cm×138cm　2006

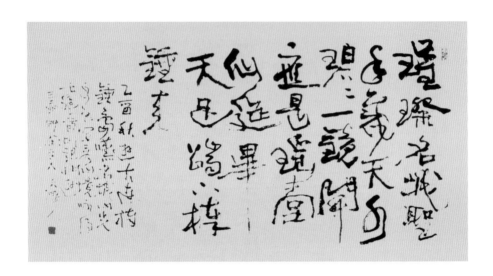

自撰诗《咏棒槌岛》：璀璨名城圣手裁，天水碧碧一镜开。应是瑶台仙筵毕，天足端下棒锤来。

行书　69cm×138cm　2005

西鄙人五言绝句《哥舒歌》：北斗七星高，哥舒夜带刀。至今窥牧马，不敢过临洮。

隶书　扇面　2005

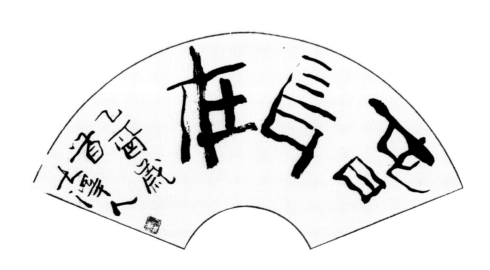

春长在

隶书　扇面　2005

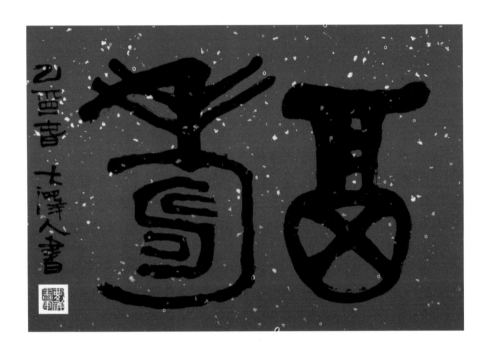

福寿
篆书　70cm×100cm　2005

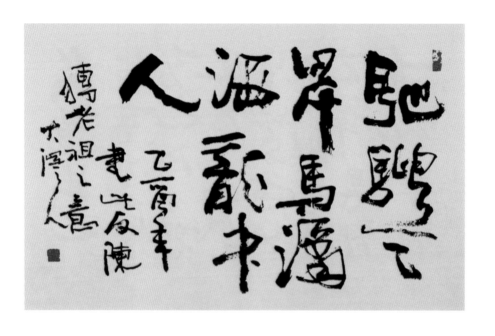

驰骋天岸马　潇洒龙中人　乙酉年书此，反陈抟老祖之意。
行书　45.75cm×69cm　2005

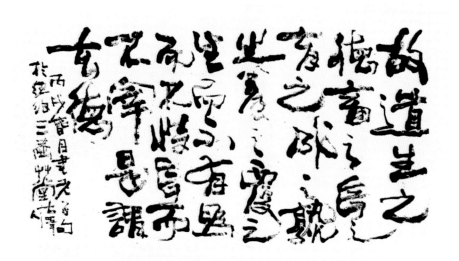

故道生之，德畜之，长之育之，成之熟之，养之覆之，生而不有，为而不恃，长而不宰，是谓玄德。

行书　99cm×180cm　2005

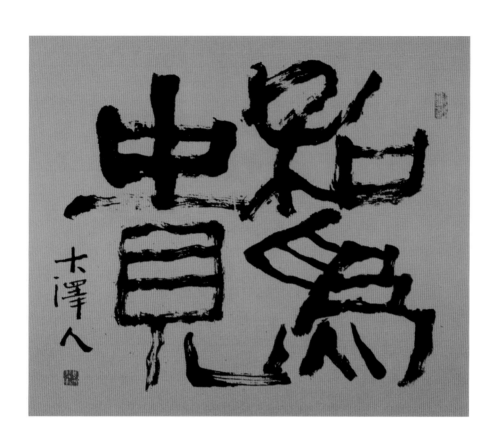

和为贵

隶书　69cm×69cm　2005

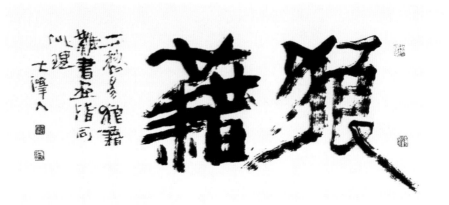

狼藉
隶书　99cm×180cm　2006

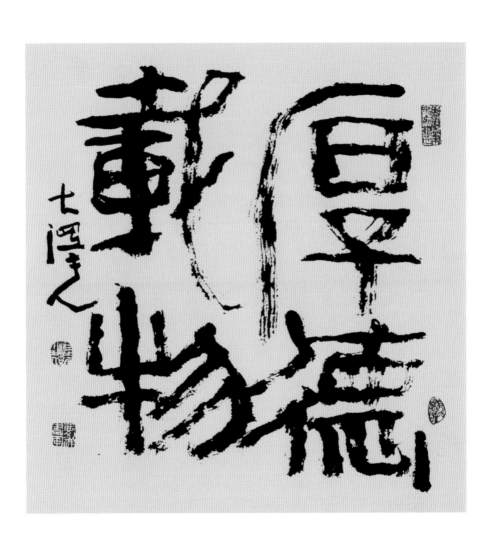

厚德载物

隶书　69cm×69cm　2006

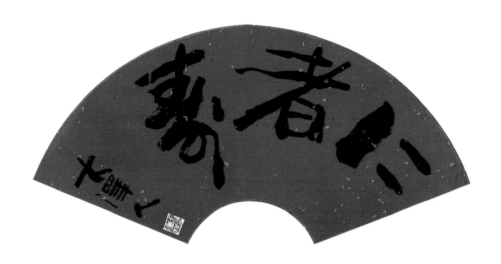

仁者寿

行书　扇面　2005

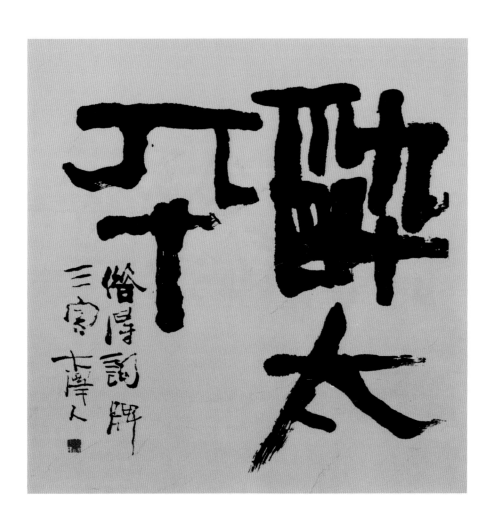

词牌：醉太平
隶书　69cm×69cm　2006

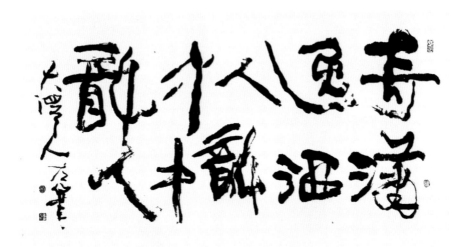

左手书：奇逸人中龙　潇洒龙中人

行书　69cm×138cm　2005

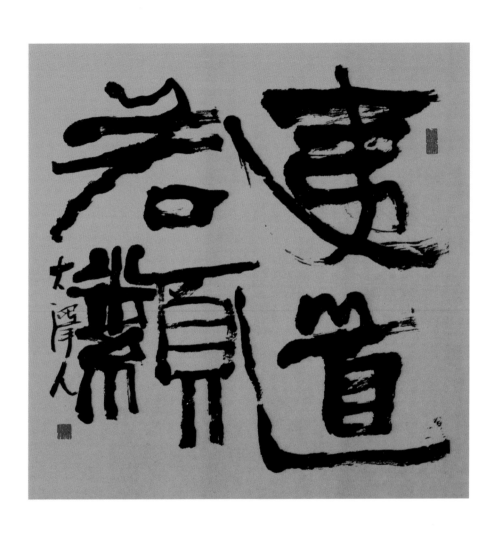

夷道若纇

隶书　69cm×69cm　2005

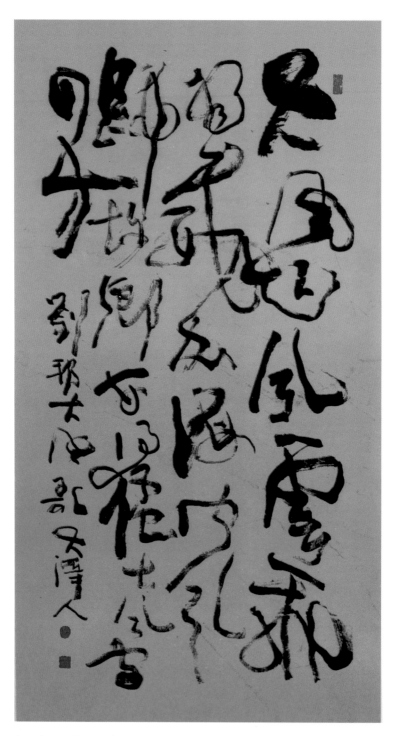

刘邦《大风歌》：大风起兮云飞扬，威加海内兮归故乡，安得猛士兮守四方。
草书　138cm×69cm　2005

杜牧七绝《赤壁》：折戟沉沙铁未销，自将磨洗认前朝。东风不与周郎便，铜雀春深锁二乔。

草书　38cm×138cm　2005

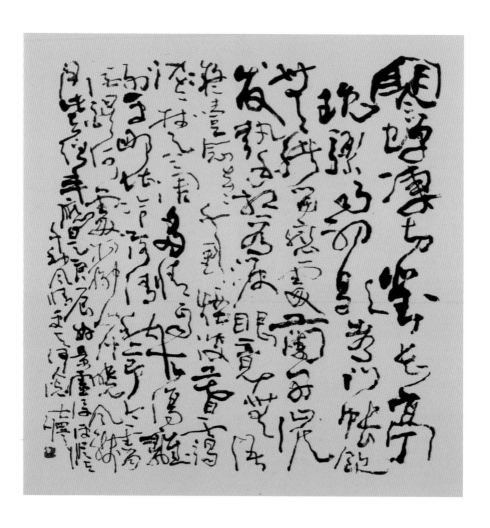

柳永词《雨霖铃》：寒蝉凄切，对长亭晚，骤雨初歇。都门帐饮无绪，留恋处、兰舟催发。执手相看泪眼，竟无语凝噎。念去去、千里烟波，暮霭沈沈楚天阔。多情自古伤离别，更那堪、冷落清秋节！今宵酒醒何处？杨柳岸、晓风残月。此去经年，应是良辰好景虚设。便纵有千种风情，更与何人说？

草书　99cm×99cm　2006

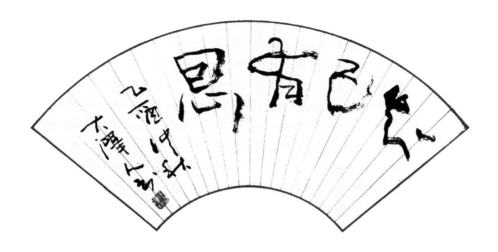

知己有恩
行书　扇面　2005

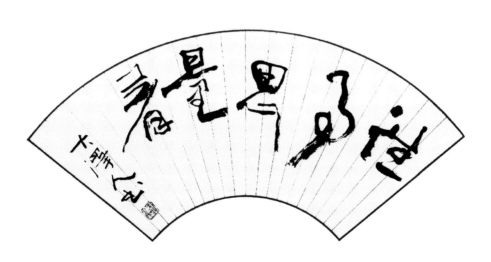

往事思量着
草书　扇面　2005

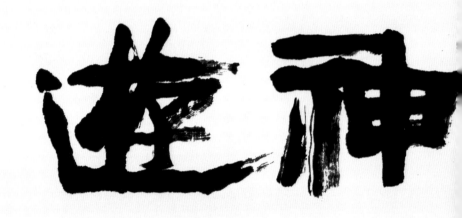

神游
隶书　99cm×180cm　2006

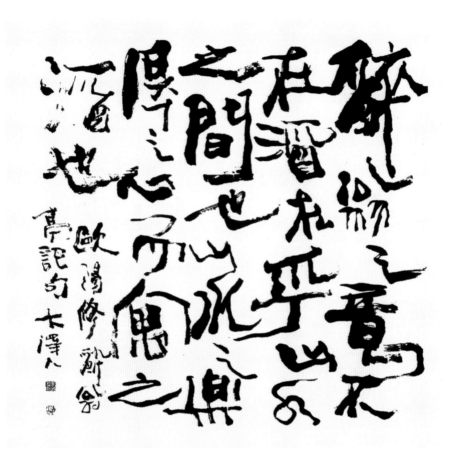

欧阳修《醉翁亭记》句：醉翁之意不在酒，在乎山水之间也。山水之乐得之心而寓之
酒也。

<div align="right">草书　69cm×69cm　2005</div>

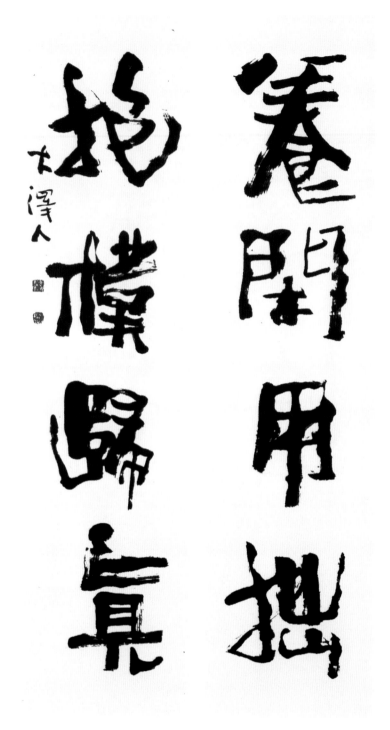

养闲用拙　抱朴归真
行书　138cm×34cm×2　2006

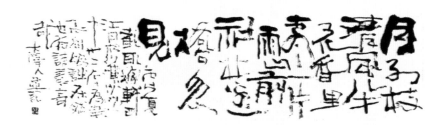

集辛弃疾《西江月·夜行黄沙道中》句并附跋：月别枝，清风半，花香里，声一片，雨山前，社林边，桥忽见。跋：丙戌夏，截取稼轩西江月夜行黄沙道中卅二字，为书而非为诗，居然也有诗意。奇哉！

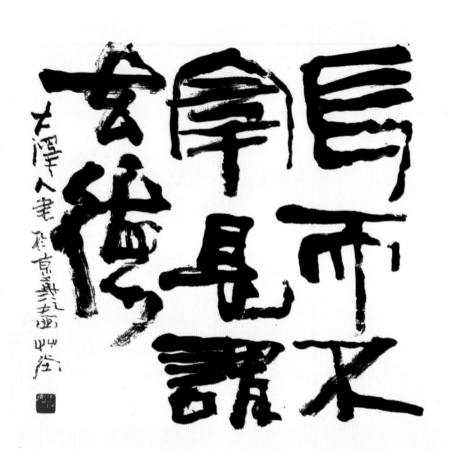

长而不宰　是谓玄德
行书　100cm×100cm　2005

篆书集字（左）
行书　138cm×34cm　2006

志士无宁日（右）
大篆　138cm×34cm　2006

临何绍基行书卷

行书　34cm×138cm　2006

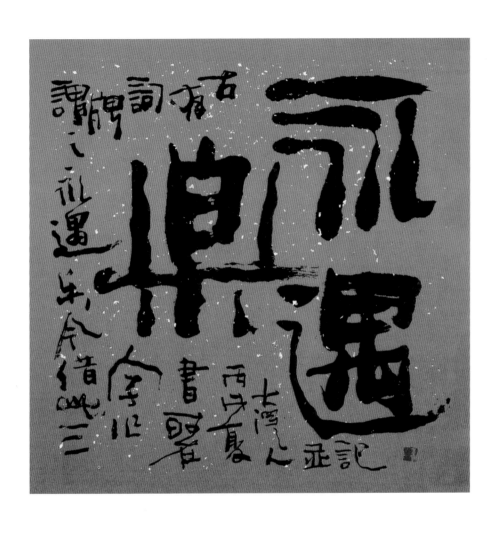

词牌：永遇乐

古有词牌谓之永遇乐，今借此三字作书。时在丙戌夏。大泽人并记。

隶书　69cm×69cm　2006

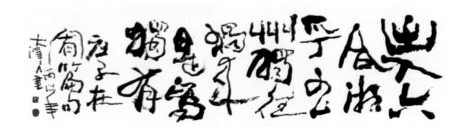

庄子《在宥篇》句：出入六合，游乎九洲，独往独来，是为独有。

行书　34cm×138cm　2006

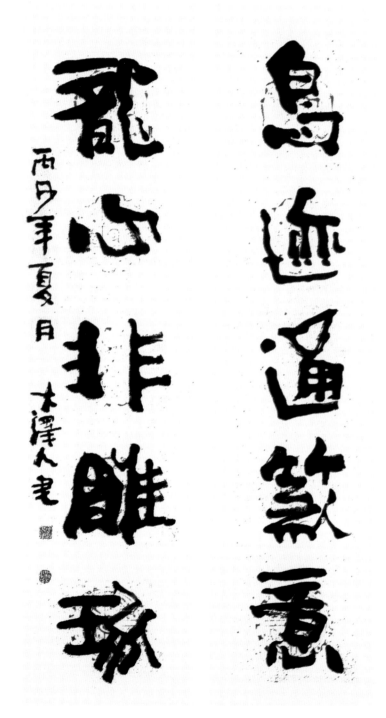

鸟迹通篆意　龙心非雕琢
隶书　34cm×138cm×2　2006

辛弃疾词《西江月·遣兴》：醉里且贪欢笑，要愁那得工夫。近来始觉古人书，信着全无是处。昨夜松边醉倒，问松："我醉何如？"只疑松要来扶，以手推松曰："去！"

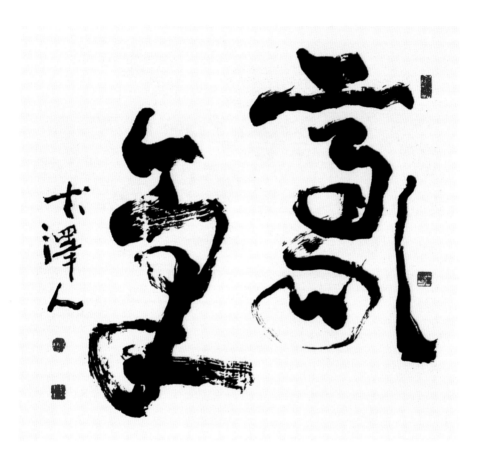

豪气
草书　69cm×69cm　2005

集辛弃疾词《沁园春·灵山齐庵赋》句：叠嶂西驰，万马回旋，众山欲东。龙蛇形
（影）外，风雨声中。

行书　34cm×138cm　2006

开张天岸马　奇逸人中龙

隶书　70cm×100cm　2005

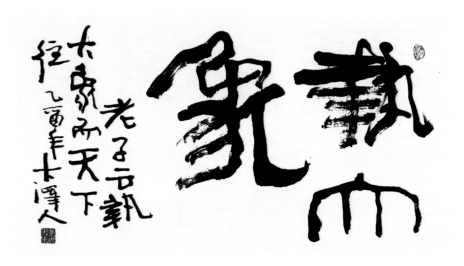

执大象

隶书　45.75cm×69cm　2005

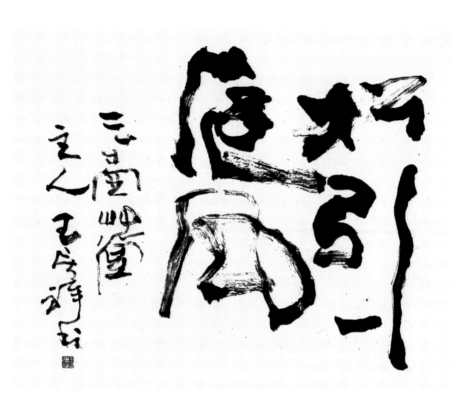

松引一庭风

草书　70cm×100cm　2005

刘禹锡《陋室铭》并附跋：山不在高，有仙则名；水不在深，有龙则灵。斯是陋室，惟吾德馨。苔痕上阶绿，草色入帘青，谈笑有鸿儒，往来无白丁。可以调素琴，阅金经。无丝竹之乱耳，无案牍之劳形。南阳诸葛庐，西蜀子云亭。孔子云："何陋之有？"跋：夫世之陋有三，曰：物之陋，思之陋，人之陋。物陋为简，思陋为贫，人陋为卑。君子不以物为求，得其格；庸人惰于思，其智贫；小人不重修行，失之贱。

行书　34cm×180cm×5　2005

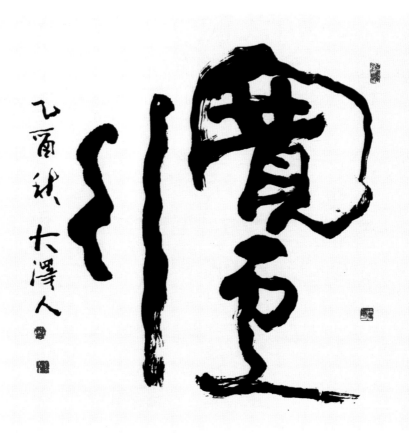

宽处行

草书　69cm×69cm　2005

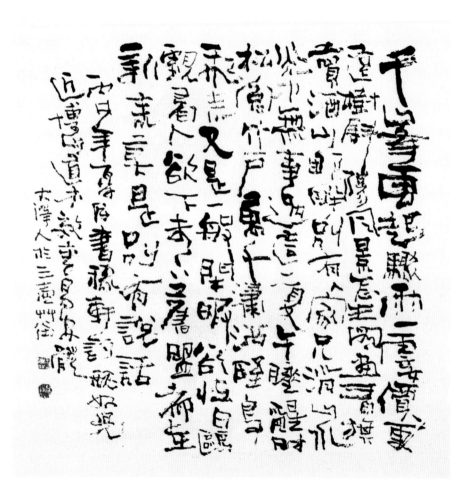

辛弃疾词《丑奴儿近·博山道中》：千峰云起，骤雨一霎（儿）价。更远树斜阳，风景怎生图画？青旗卖酒，山那畔，别有人家。只消山水光中，无事过这一夏。午醉醒时，松窗竹户，万千潇洒。野鸟飞来，又是一般闲暇。却怪白鸥，觑着人，欲下未下。旧盟都在，新来莫是别有说话？

草书　99cm×99cm　2006

永初三年八月孟氏作方璧岁巳叹曰死者魂归缩乡无妄复
汉砖　138cm×34cm　2006

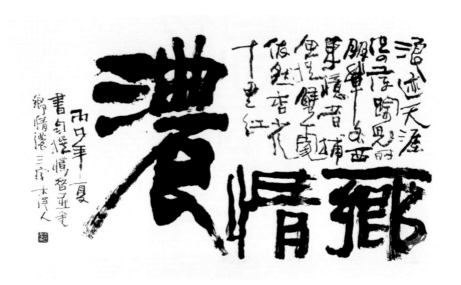

乡情浓。自撰诗《忆昔》：浪迹天涯寄萍踪，儿时朋辈各西东。忆昔捕鱼捉蟹处，依
然杏花十里红。丙戌年夏书自撰《忆昔》并书乡情浓三字　　　　行书　99cm×180cm　2006

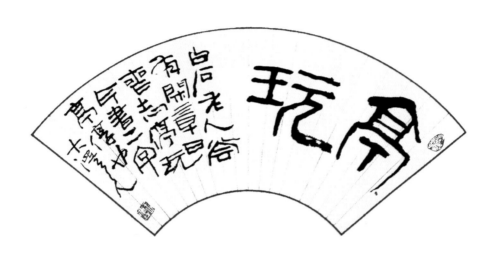

亭玩　白石老人尝有闲章曰：丧志停玩。今书二字。亭，停也。

篆书　扇面　2005

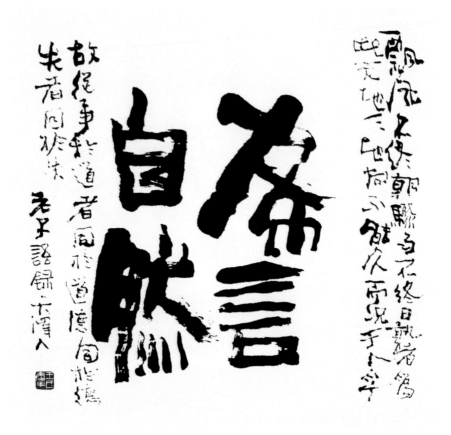

老子语录：希言自然。飘风不终朝，骤雨不终日。孰者为此？天地。天地尚不能久，
而况于人乎？故从事于道者，同于道；德同于德；失者同于失。

隶书　69cm×69cm　2006

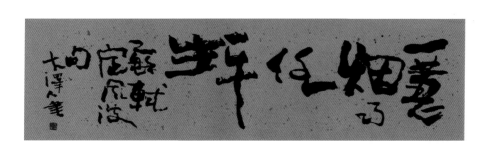

苏轼《定风波》句：一蓑烟雨任平生

草书　45cm×138cm　2006

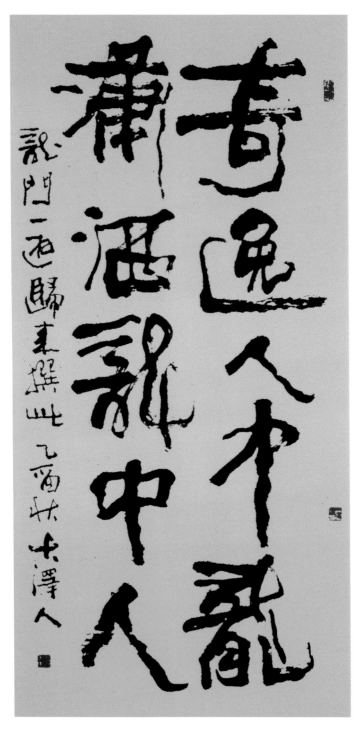

奇逸人中龙　潇洒龙中人　龙门一游归来撰此

行书　138cm×69cm　2005

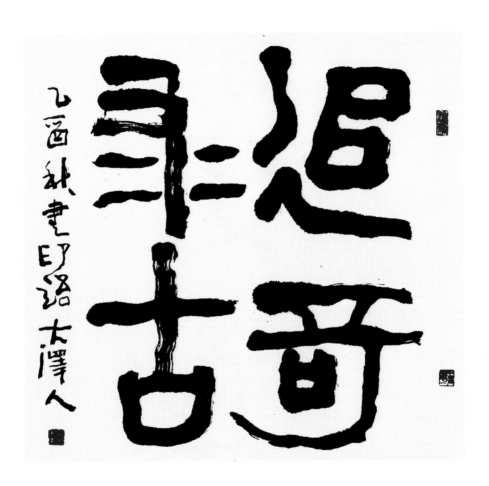

追奇求古　乙酉秋书印语
篆书　69cm×69cm　2005

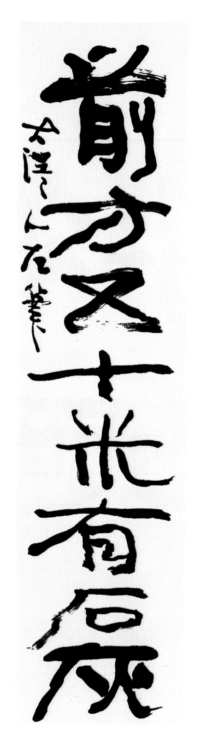

左手书：前方五十米有石灰

隶书　138cm×48cm　2006

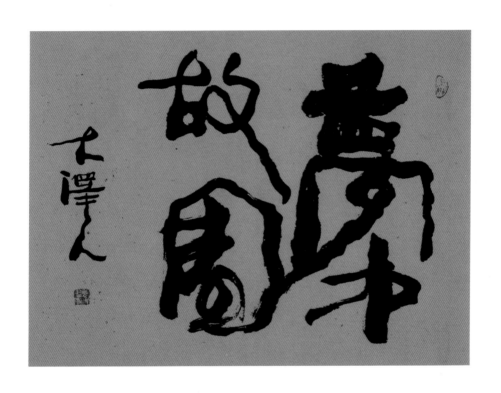

梦中故园
行书　70cm×100cm　2006

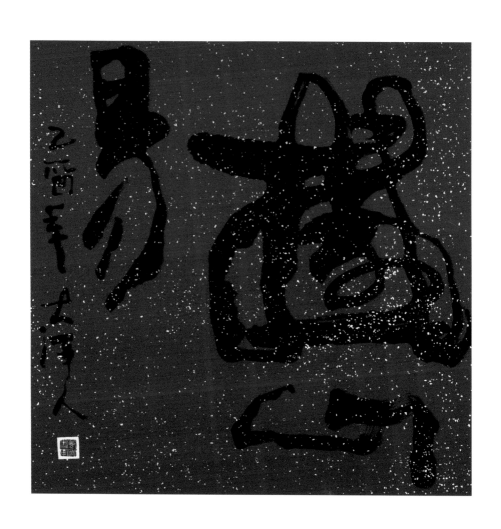

撼山易

草书　69cm×69cm　2005

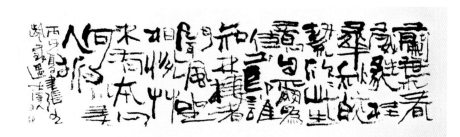

张九龄《感遇》：兰叶春葳蕤，桂华秋皎洁。欣欣此生意，自尔为佳节。谁知林栖者，闻风坐相悦。草木有本心，何求美人折？

行书　34cm×138cm　2006

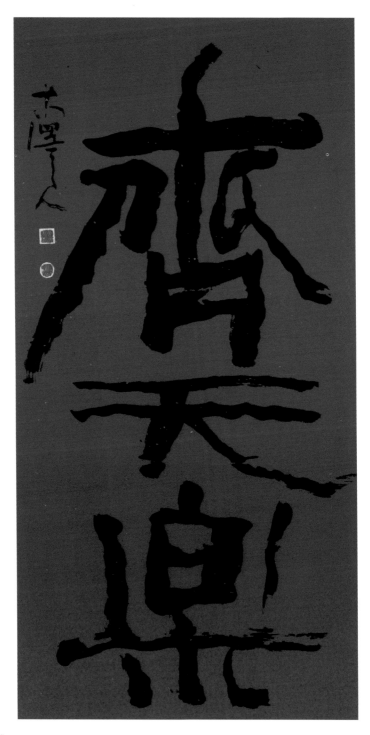

齐天乐
行书　138cm×69cm　2006

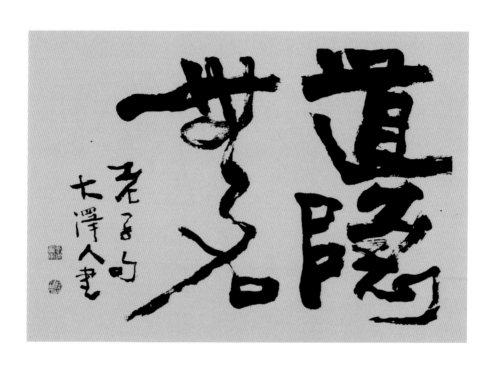

老子句：道隐无名

草书　45.75cm×69cm　2006

辛弃疾词《贺新郎》：甚矣吾衰矣！怅平生，交游零落，只今余几？白发空垂三千丈，一笑人间万事，问何物能令公喜？我见青山多妩媚，料青山见我应如是。情与貌，略相似。一尊搔首东窗里，想渊明《停云》诗就，此时风味。江左沉酣求名者，岂识浊醪妙理！回首叫云飞风起。不恨古人吾不见，恨古人不见吾狂耳。知我者二三子。

草书　48cm×138cm　2006

钟鼎文集字

大篆　69cm×69cm　2005

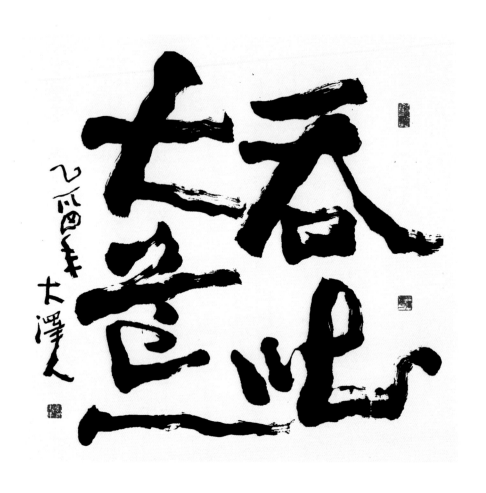

吞吐大荒
草书　69cm×69cm　2005

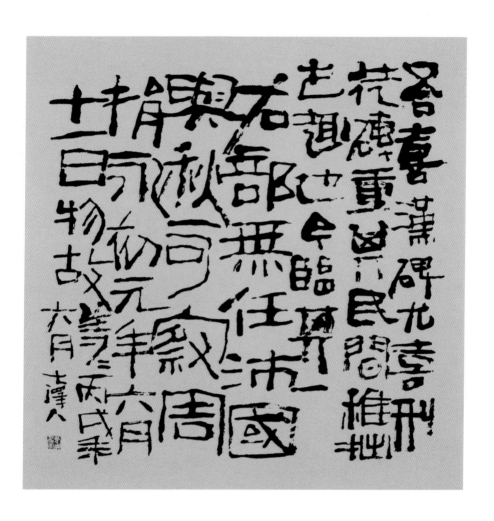

临形徒砖：吾喜汉碑，尤喜刑徒砖。重其民间稚拙之趣也。今临其一：右部无任沛国
与秋司察周捐，永初元年六月十一日物故等等

隶书　69cm×69cm　2006

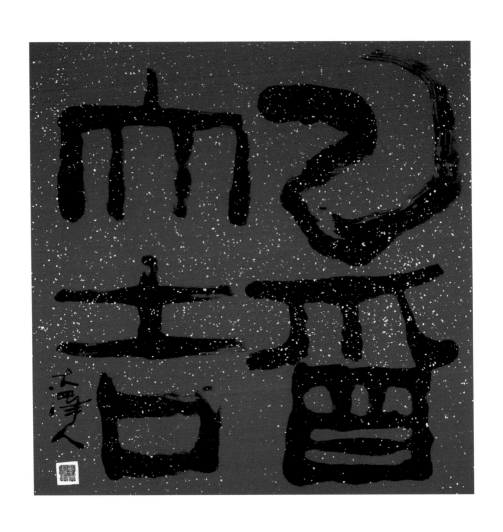

乙酉大吉

隶书　2005　69cm×69cm

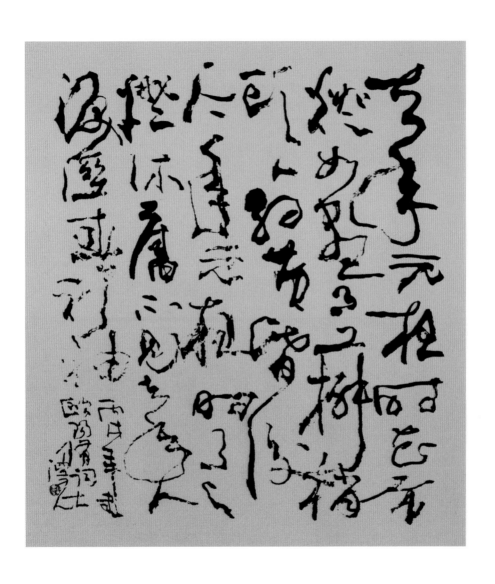

欧阳修词《生查子·元夕》：去年元夜时，花市灯如昼。月上柳梢头，人约黄昏后。今年元夜时，月与灯依旧。不见去年人，泪湿春衫袖。　　　　草书　69cm×69cm　2006

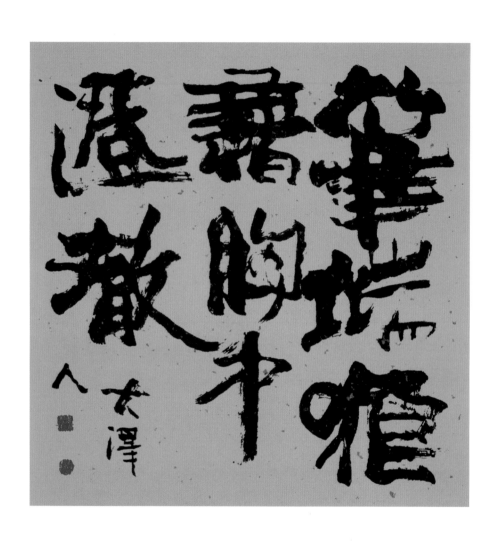

笔端狼藉　胸中澄澈

行书　69cm×69cm　2006

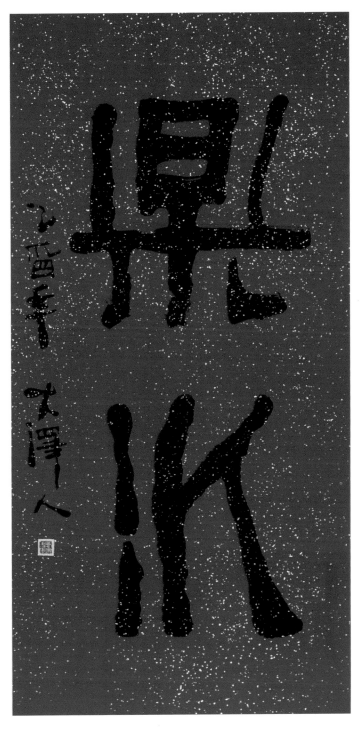

乐水

隶书　138cm×69cm　2005

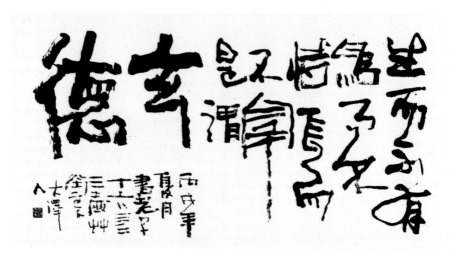

老子语录：生而不有，为而不恃，长而不宰，是谓玄德。
行书　99cm×180cm　2006

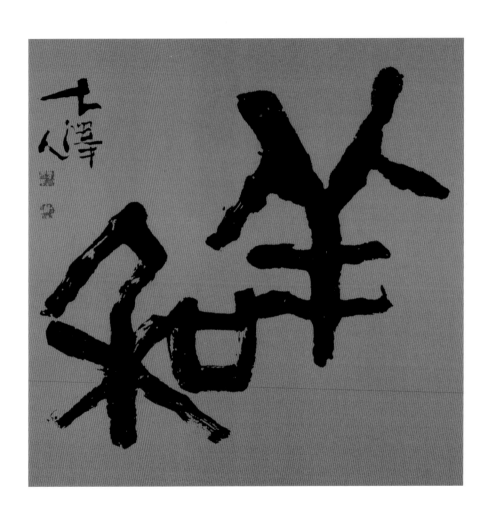

祥和
篆书　69cm×69cm　2006

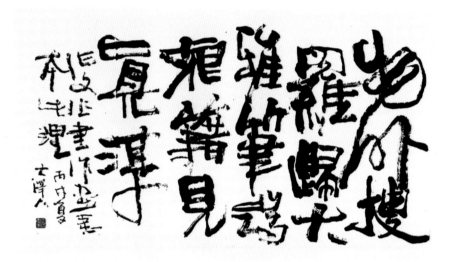

物外搜罗归大雅笔端狼藉见真淳　作文作书作画悉本此理

行书　69cm×138cm　2006

118

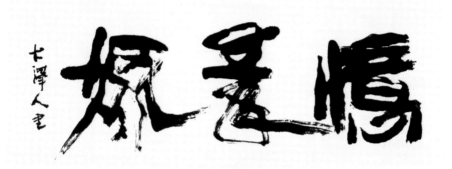

词牌：忆秦娥

草书　69cm×138cm　2006

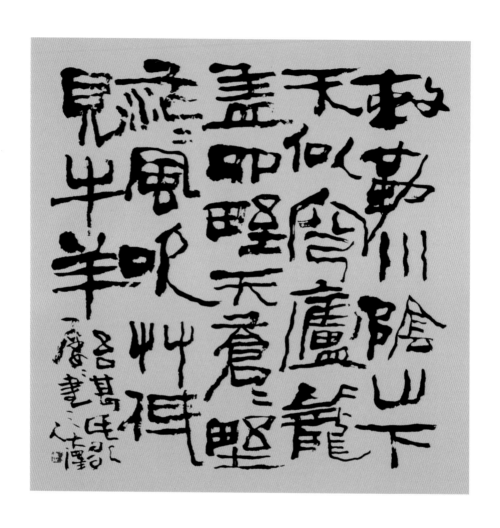

敕勒川，阴山下，天似穹庐，笼盖四野。天苍苍，野茫茫，风吹草低见牛羊。吾甚喜此歌，屡屡书之。

<div align="right">隶书　69cm×69cm　2006</div>

词牌：永遇乐

隶书　99cm×180cm　2006

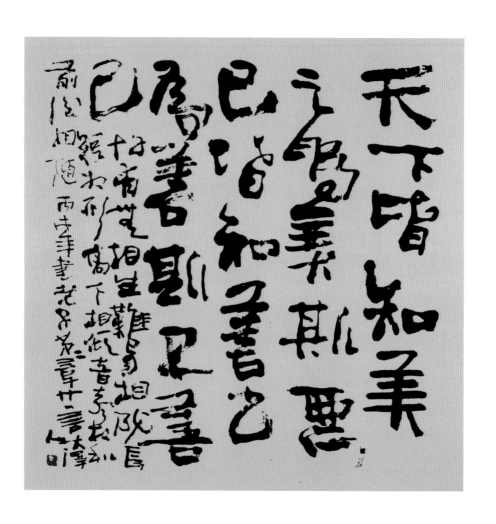

老子语录：天下皆知美之为美，斯恶已。皆知善之为善，斯不善已。故有无相生，难易相成，长短相形，高下相倾，音声相合，前后相随。

行书　69cm×69cm　2006

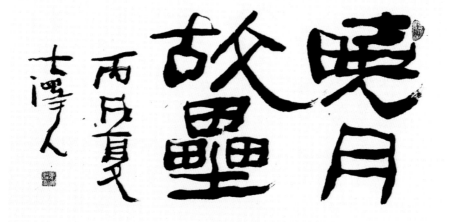

晓月故垒

隶书　69cm×138cm　2006

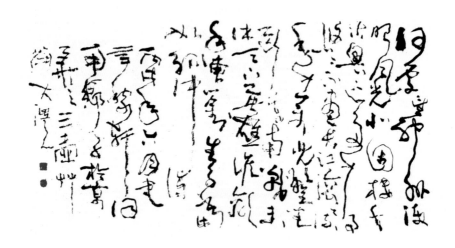

辛弃疾词《南乡子·登京口北固亭有怀》：何处望神州？满眼风光北固楼。千古兴亡多少事？悠悠。不尽长江滚滚流。年少万兜鍪，坐断东南战未休。天下英雄谁敌手？曹刘。生子当如孙仲谋。丙戌年六月书辛稼轩词《南乡子》于京华之三壶草堂。

草书　69cm×138cm　2006

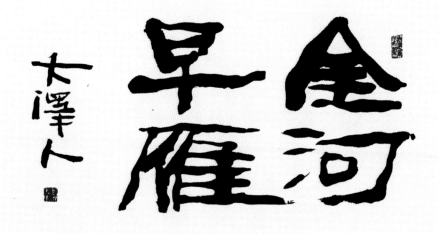

金河早雁

隶书　69cm×138cm　2006

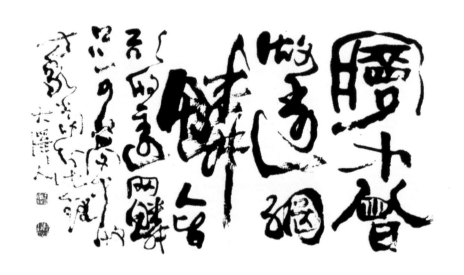

梦中曾做透网鳞

人皆欲做透网鳞。（透网鳞）只可梦中做。方家当知此理。

行书　70cm×138cm　2006

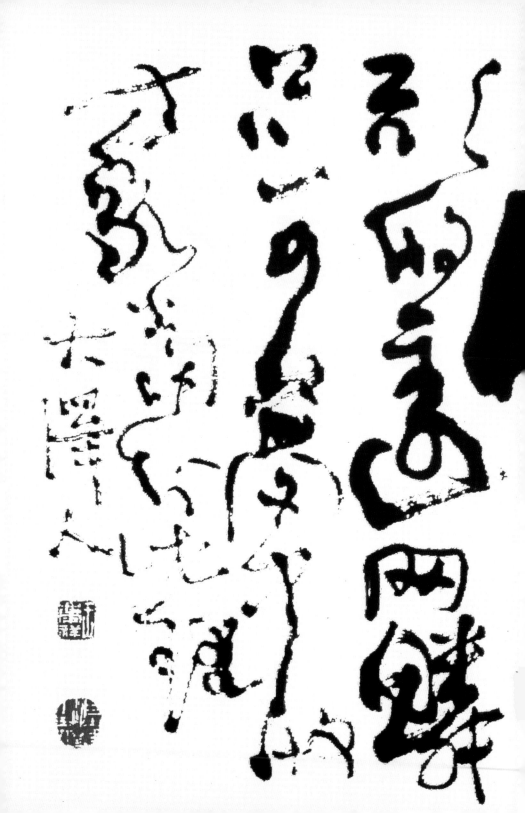

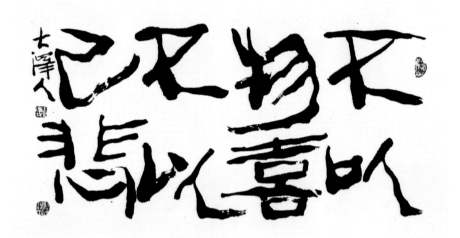

范仲淹《岳阳楼记》句：不以物喜　不以己悲

隶书　69cm×138cm　2006

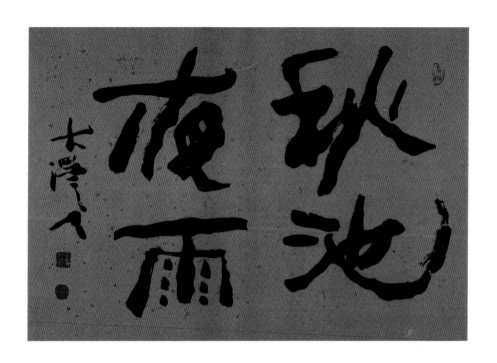

秋池夜雨

隶书　70cm×100cm　2006

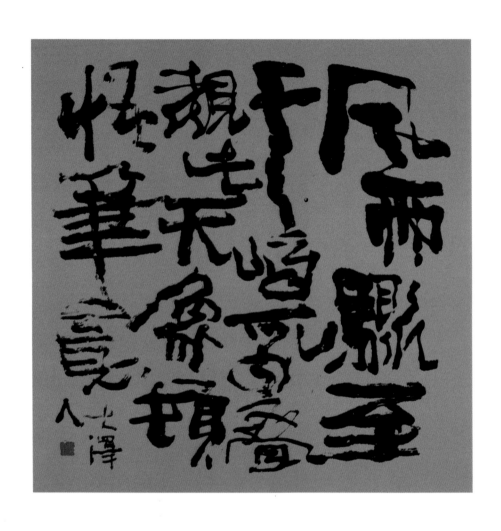

自撰论书句：风雨骤至，千嶂乱叠。观此天象顿悟笔意。
行书　69cm×69cm　2006

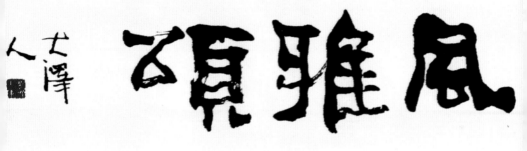

风雅颂

隶书　38cm×138cm　2005

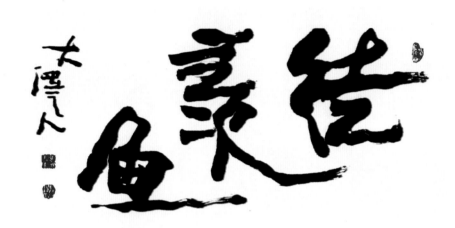

徒羡鱼

行书　69cm×138cm　2006

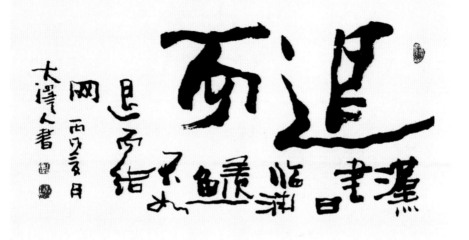

退而

汉书曰：临渊羡鱼不如退而结网。

行书　69cm×138cm　2006

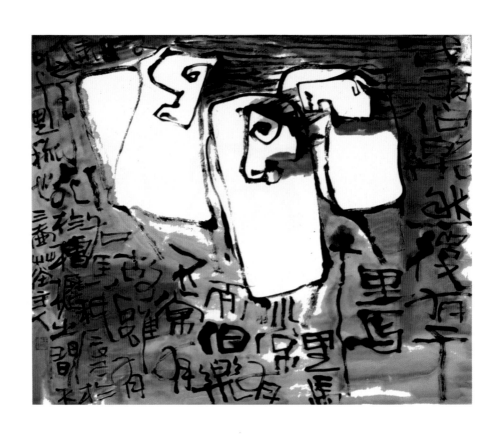

韩愈《杂说之四》句：世有伯乐，然后有千里马。千里马常有，而伯乐不常有。故虽有名马，祇辱于奴隶人之手，（骈）死于槽枥之间，不以千里称也。

行书　60cm×69cm　2005

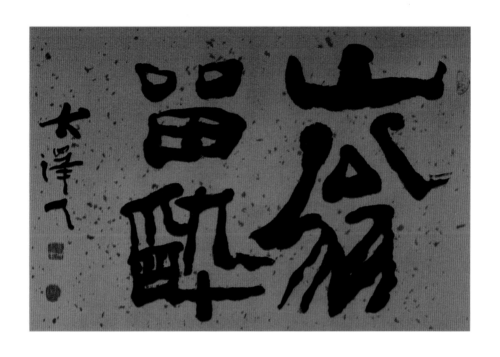

山翁留醉

隶书　70cm×100cm　2006

韩愈杂说之四：世有伯乐，然后有千里马。千里马常有而伯乐不常有。故虽有名马，祇辱于奴隶人之手，骈死于槽枥之间，不以千里称也。马之千里者，一食或进粟一石，食马者，不知其能千里而食也。是马也，虽有千里之能，食不饱，力不足，才美不外

世有伯乐，然后有千里马。千里马常有，而伯乐不常有。故虽有名马，祇辱于奴隶人之手，骈死于槽枥之间，不以千里称也。马之千里者，一食或尽粟一石。食马者不知其能千里而

见，且欲与常马等而不可得，安求其能千里也？策之不以其道，食之不能尽其材，鸣之而不能通（其）意，执策而临之曰：天下无马！呜呼！其真无马也？其真不知马也？乙酉初秋书韩愈马说于三壶草堂

行书　50cm×180cm×4　2005

追日
篆书　99cm×180cm　2006

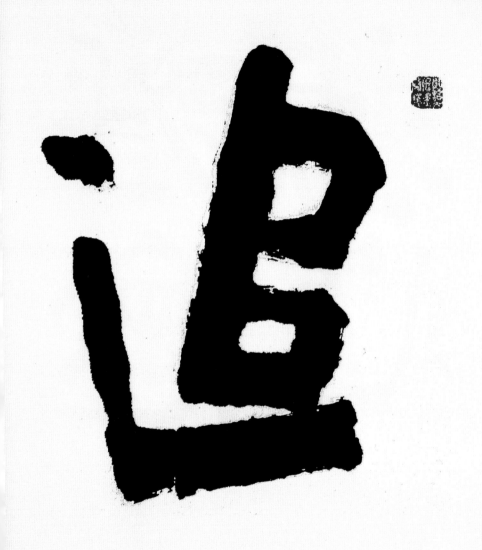

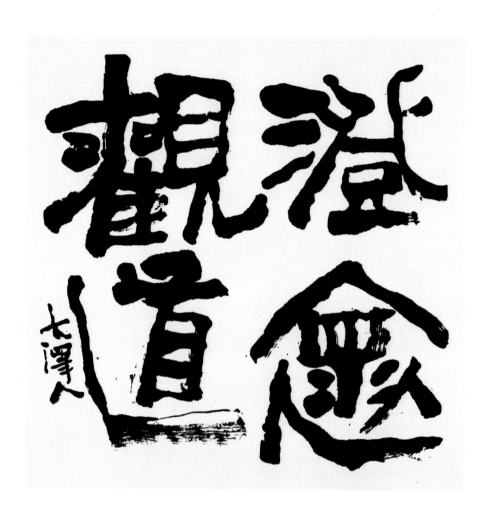

澄怀观道
隶书　69cm×69cm　2006

厚积薄发

隶书　69cm×69cm　2006

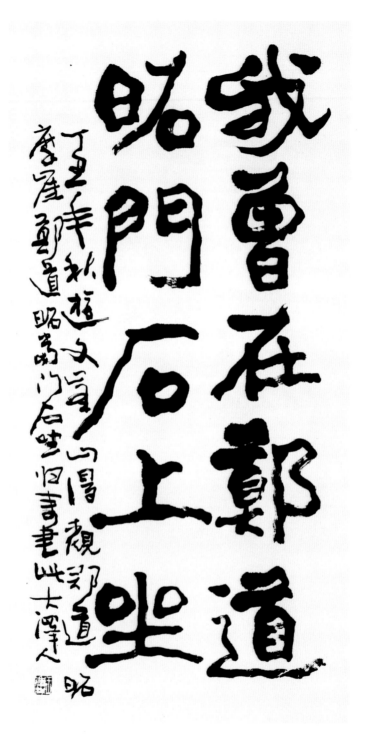

我曾在郑道昭门石上坐　丁丑年秋游文峰山得观郑道昭摩崖：郑道昭当门石坐。归来
书此

楷书　70cm×35cm　2006

142

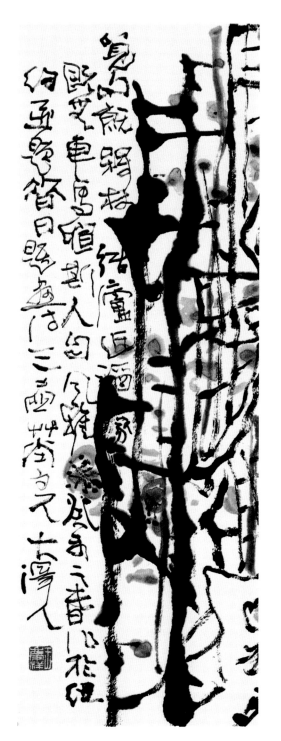

觅句就梅林，结庐近酒家。既无车马喧，斯人自风雅。

行书　70cm×100cm　2003

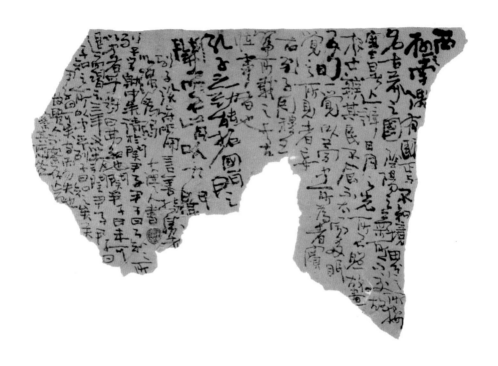

　　西极之南隅有国焉。不知其境界之所接，名古莽之国。阴阳之气所不交，故寒暑亡辨。日月之光所不照，故昼夜亡辨。其民不食不衣而多眠，五旬一觉。以梦中所为者实，觉之所见者妄。右《列子·周穆王篇》所载之千古怪事者也。

　　孔子之劲能拓国门之关，而不肯以力闻。《列子·说符篇》言善持胜者以强为弱。

　　列子学射，中矣。请于关尹子，尹子曰："子知之所以中者乎？"对曰："弗知也。"尹子曰："未可。"退而习之，三年，又以报关尹子。尹子曰"子知之所以中乎？"列子曰："知之矣。"关尹子曰："可矣！守而勿失也。"故圣人不察存亡，而察其所以然。《列子·说符篇》

行书　34cm×48cm　2006

144

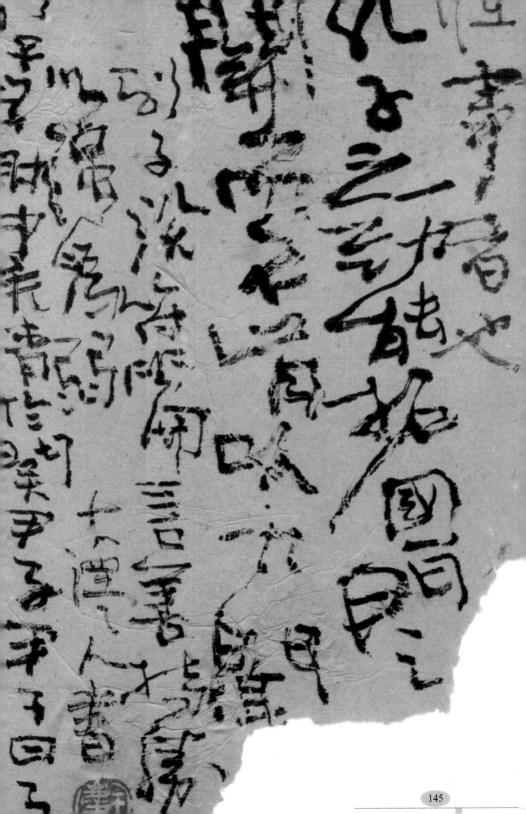

欧阳修《醉翁亭记》（全文略）

草书　35cm×69cm　2006

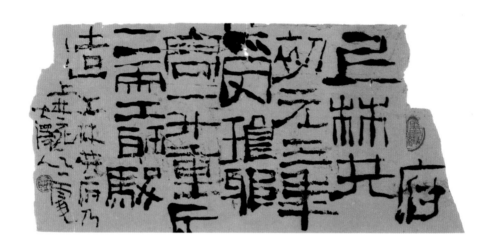

上林共府初元三年受琅玡容一升重斤二两工师骏造。

汉砖　20cm×43cm　2006

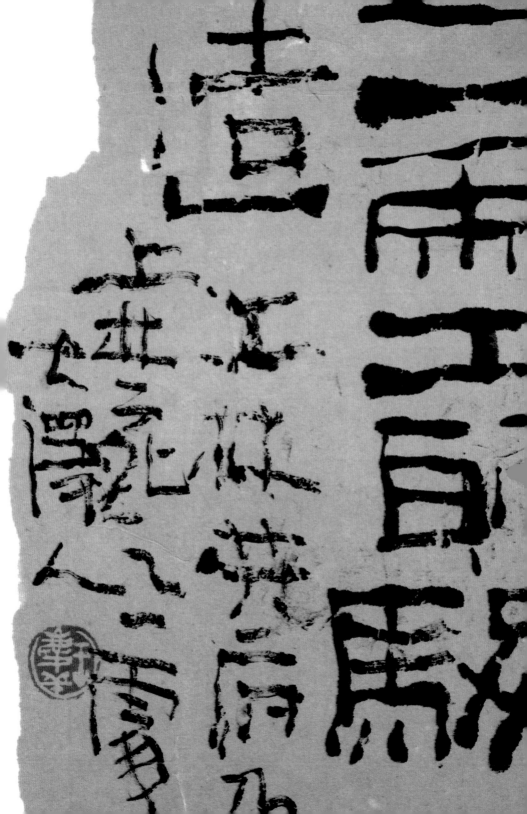

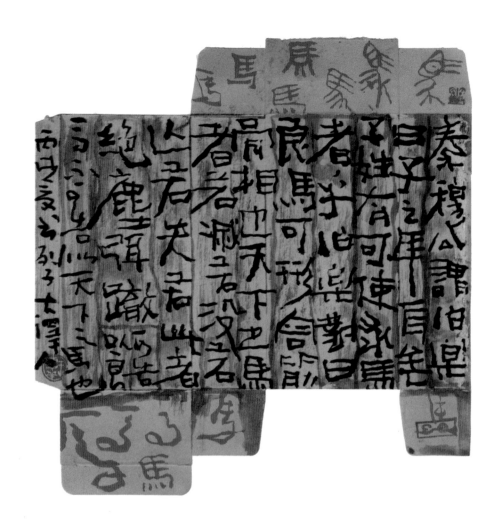

《列子·说符篇》

　　秦穆公谓伯乐曰："子之年长矣。子姓有可使求马者乎？"伯乐对曰："良马可形容筋骨相也。天下之马者，若灭若没，若亡若失。若此者绝尘弥辙。可告以良马，不可以告以天下之马也。"

汉砖　30cm×28cm　2006

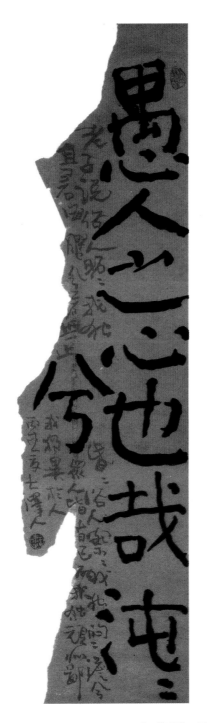

老子语录：愚人之心也哉，沌沌兮。

老子曰：俗人昭昭，我独昏昏；俗人察察，我独闷闷；淡淡兮其若海；飂兮若无止；众人皆有已，而我独顽似鄙。我独异于人。

楷书　78cm×20cm　2006

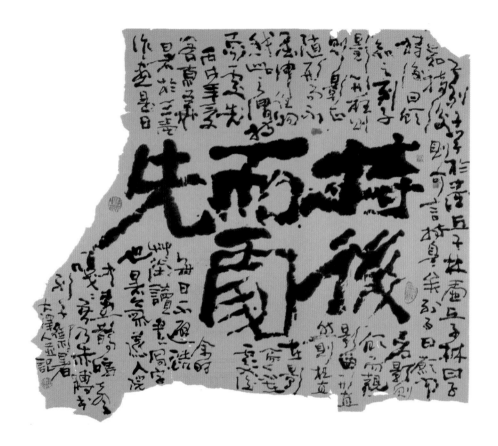

持后而处先

　　长款：子列子学于壶丘子林。壶丘子林曰："子知持后，则可言持身矣。"列子曰："愿闻持后。"曰："顾若影则知之。"列子顾而观影，形枉则影曲；形直则影正。然则枉直随形而不在影。曲伸任物而不在我。此之谓持后而处先。
　　丙戌年夏余时客京华，每日不避酷暑，于三壶草堂读书写字作画。是日也暑气蒸人，院中喜鹊鸣声嘎嘎。吾乃赤膊书列子御暑。大泽人并记

草书　58cm×68cm　2006

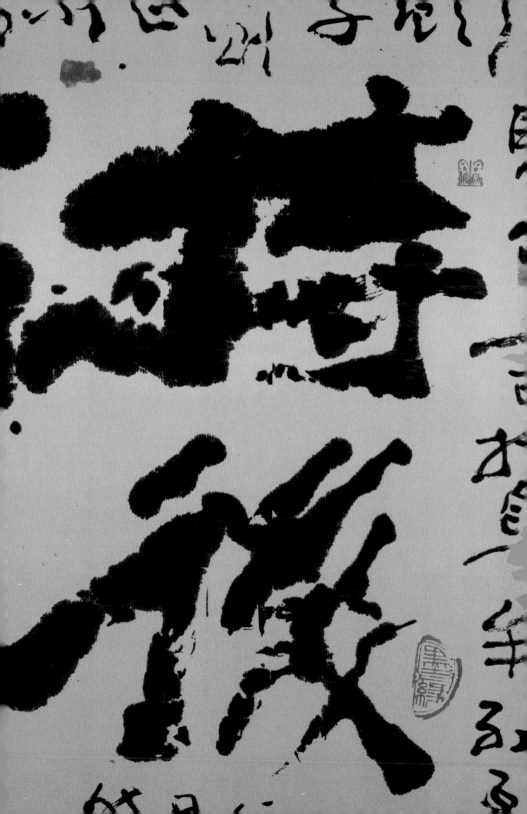

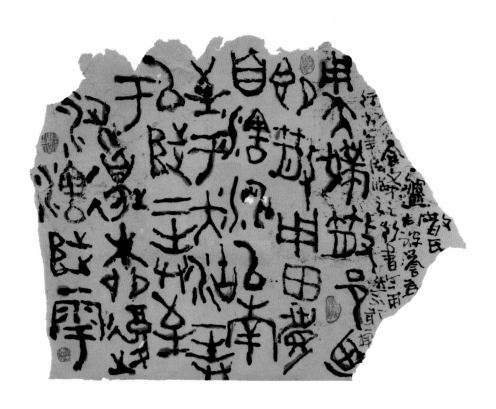

临散氏盘

散氏盘向被誉为金文中之行书，今用行书笔法临之，然不敢一挥。

金文　43cm×55cm　2006

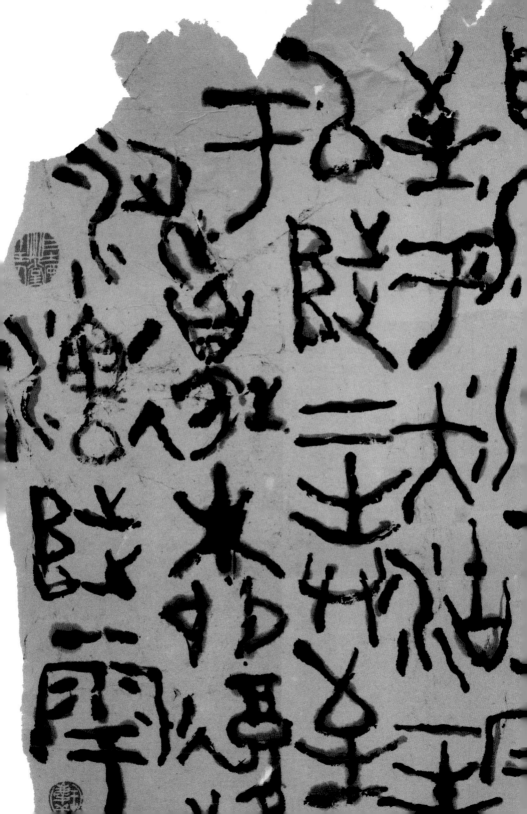

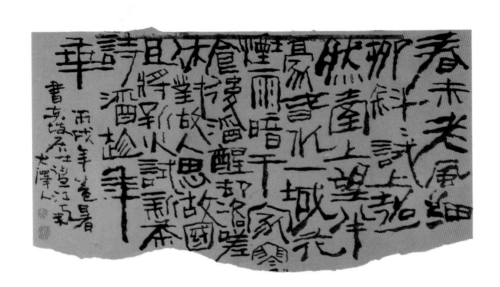

春未老，风细柳斜斜。试上超然台上望，半壕春水一城花，烟雨暗千家。寒食后，酒醒却咨嗟。休对故人思故国，且将新火试新茶，诗酒趁年华。丙戌年盛暑书东坡居士望江南

汉砖　42cm×78cm　2006

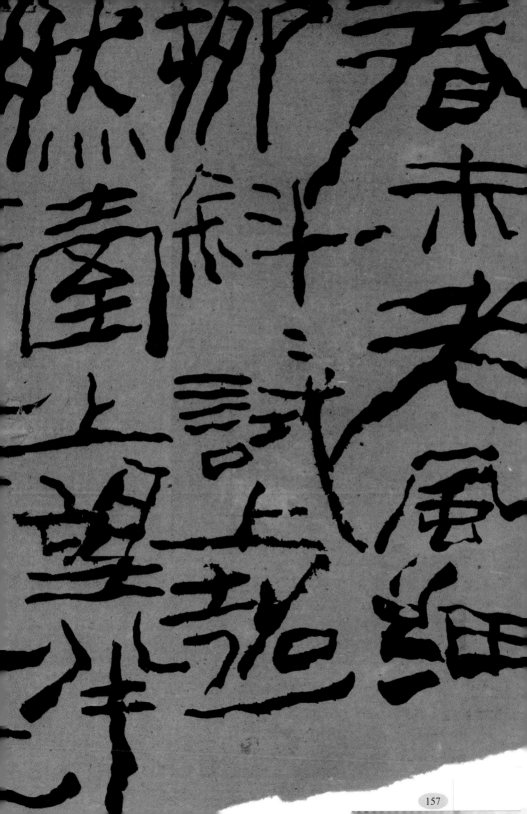

图书在版编目(CIP)数据

当代中国美术家档案.大泽人卷 / 王庆祥绘 – 北京:华文
出版社, 2006.5
ISBN 7-5075-2068-4

Ⅰ.当代... Ⅱ.大... Ⅲ.作品集 – 中国 – 现代 –
Ⅳ.J222.7

主　　编	萧　瀚
策　　划	晋　奕
执行主编	晋　奕
责任编辑	曾　智
制　　作	雍和阳光工作室
出版发行	华文出版社
地　　址	北京市西城区府右街135号
邮　　编	100800
经　　销	新华书店
	北京三哲文化发展有限公司
电　　话	84831583
印　　刷	北京冶金大业印刷有限公司
开　　本	635mm × 965mm　1/16
印　　张	12
印　　数	1-5000册
书　　号	ISBN 7-5075-2068-4
版　　次	2006年7月第一版
全套定价	188.00元（共3册）